U0084826

5

抓住你的 eの 視線

Catch
your sight

設計
VS
月曆

目　錄

序

　　依照現代的看法，在宇宙產生前沒有時間的概念，因此最早的天文紀錄來自中國美索不達米亞(西南亞地區)地區、埃及、印加和瑪雅人類。而古文明時期本身就是神、上帝在時空中按規律進行短暫的變動。因此通過研究天體運動的變化，融會早期歷史，形成曆法。

　　曆法的產生，在今天看來是古人爲了掌握預測未來的相關徵兆，觀察天體運動的結果。月曆則以曆法爲根據而製成。

　　製作月曆，不應只著眼於實用性，還要注意裝飾藝術。固然追求機能可以便於實用，但也同時須具備知性與感性美，因此月曆必須是高格調且大眾化的。近年來各企業紛紛引進(PR)公共關係的理念，月曆因有其時效長達一年的靜態宣傳性而成爲行銷利器。企業界若能善用此媒體，必能爲企業「SP」策略戰奠立一方基礎。

　　本書針對在平面設計中較易被忽略的月曆設計，詳細介紹了中西方曆法的來源，及數字排列組合的功能、月曆的種類及形態區分、加工方式，用紙的種類、尺寸、印刷形態等。此外，本書還綜合各類的特徵加以剖析，詳細說明各種月曆製作的原創性的設計構圖。

　　在這個資訊爆炸的時代，創新是必備的條件，而除了注重日曆、月曆本身具有的機能性之外，發揮出更具視覺性的新形態企業廣告的功能，反映企業的偏好及多彩多姿的創意，月曆更是整體宣傳活動不可缺少的一環。

　　作者希望能藉此帶領人們認識月曆設計，所以，本書內容大量引進了世界各地優秀的設計實例，這些充滿創意的作品。頗能引導人們進入欣賞月曆設計，進而認同月曆設計。文中所提的作品及圖像，都是各自所屬作者或公司的資產，因文章之需所用，在此，僅向這些優秀的設計師，致以最高的敬意。因你們的作品，讓本書更豐富多彩，但是本書也有不盡周全之處，望各界海涵。

曆法的來源概論

世界最古老的曆法，分別由埃及人與巴比倫人所創。埃及人將一年分泛濫、播種及收穫三季，每季四個月；巴比倫人則很早就創造了黃道十二宮中的星座，即今天西洋占星術中所用的金牛、雙子、巨蟹、獅子、處女、天秤、天蠍、射手、山羊、水瓶、雙魚、牧羊等十二星座。

我國在三皇五帝的傳統時代，即有所謂的「炎帝分八節，軒轅建四部。少以鳳鳥司時，顓以南正司天」。

堯舜時代也用「三百又六旬又六日，以閏月定四時成歲」來說明一年有366天，以置閏月來修正太陽月與太陰月的四季偏差。

夏朝時人們用「參星」、「北斗」、「大火」、「南門」、「織女」、「昴星」的出沒動態，來表示月令及節候。而夏朝曆法最大的成就在於選擇陰曆一月為一年之始。

商朝的出土甲骨文，上面有大量的年、月、日、

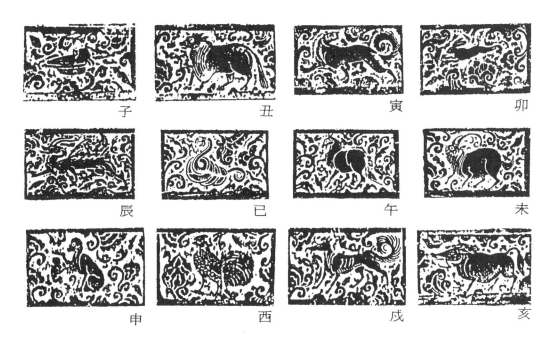

子　　　　　　丑　　　　　　寅　　　　　　卯

辰　　　　　　巳　　　　　　午　　　　　　未

申　　　　　　酉　　　　　　戌　　　　　　亥

★唐代磚刻十二生肖。

時及農事天象的記載。但最大的特色就是使用干支來計日，由甲子到癸巳卅天迴圈的三旬法，及甲子到癸亥六十天迴圈的六旬法。中國農曆中的天支，不僅有時間數序的意義，還有自然意義。

殷商時以月亮（太陽）盈虧周期的時長來規定的曆法，因為和地球繞日運動周期無關，所以叫做「陰曆」。月亮的盈虧周期是29.5306日，即29日12小時44分3秒，稱為一朔望月。但是曆法「月」又必須是整日數，因此，一年中有些月份是29天，有些月份就須是30天。

以地球繞行太陽一周的時間為根據制定的曆法「西曆」。地球繞日一周的時間是365.2422日，即365日5小時48分46秒，稱為一回歸年。而曆法中規定的「年」（稱曆法年）又必須是整日數，如365日，這樣二者之間就存在一個差數的積累，為此採用了置閏的辦法，就是

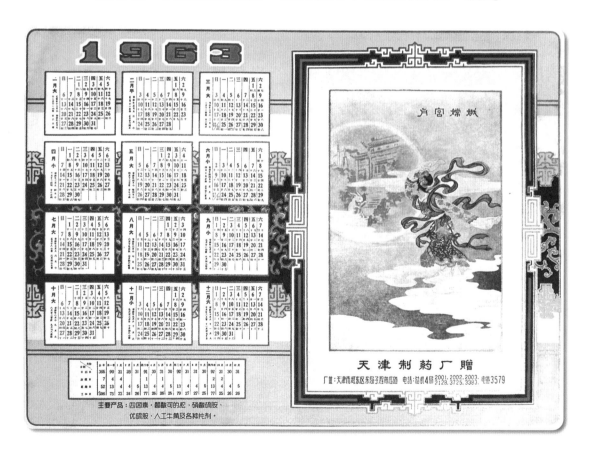

★具有多種參考價值的農民曆。

每隔幾年在某一年中某一月份增加一日，這一年就是366日，叫「閏年」；相對來說，365日的叫「平年」。

置閏的具體方法，一年中月的劃分以及各月多少日數等，都有根據的。古今就有多種太陽曆，現在國際通用的西曆是太陽曆的一種，季節變化就是以太陽曆一年

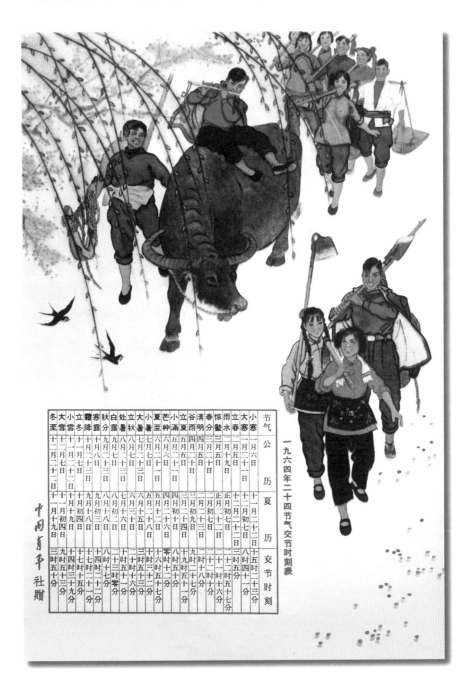

一九六四年二十四节气交节时刻表

节气	公历	夏历	交节时刻
小寒	一月六日	十一月二十二日	八时四十一分
大寒	一月二十一日	十二月初七日	二时十三分
立春	二月五日	十二月二十二日	二十时五十七分
雨水	二月十九日	正月初七日	十一时十六分
惊蛰	三月五日	正月二十二日	十五时十七分
春分	三月二十日	二月初七日	十六时十分
清明	四月五日	二月二十四日	二十时十八分
谷雨	四月二十日	三月初九日	三时二十七分
立夏	五月六日	三月二十五日	八时五十一分
小满	五月二十一日	四月初十日	二十一时五十分
芒种	六月六日	四月二十六日	十三时十二分
夏至	六月二十一日	五月十二日	六时五十七分
小暑	七月七日	五月二十八日	二十三时三十二分
大暑	七月二十三日	六月十五日	十六时五十三分
立秋	八月七日	六月三十日	九时十六分
处暑	八月二十三日	七月十六日	二十三时五十一分
白露	九月八日	八月初三日	十二时十二分
秋分	九月二十三日	八月十八日	二十一时十七分
寒露	十月八日	九月初四日	三时二十二分
霜降	十月二十四日	九月十九日	六时三十分
立冬	十一月七日	十月初四日	六时三十九分
小雪	十一月二十二日	十月十八日	四时五分
大雪	十二月七日	十一月初四日	二十三时五十三分
冬至	十二月二十二日	十一月十九日	十三时五十分

中国青年社赠

為周期的。這樣調整曆法的平均時長，使之與月亮的盈虧周期相一致。至於曆法月的起止與日數分配等，也有根據。太陰曆也有好幾種，伊斯蘭教曆就是其中之一。太陰曆的月份與季節寒暑沒有聯繫。陰陽合曆既考慮月亮盈虧的周期，也考慮地球繞日運動的周期，即把朔望月與回歸年同時作為制定曆法的根據。曆法月的日數有的是29日，有的是30日，但其平均時長與朔月是一致的。一年中可以有12個月，也可以有13個月（加一個閏月），但其曆法年時長的多，年平均值時長與回歸年相一致，並規定年的開始與太陽曆年的開始，其差數變化始終不能很大。這樣陰陽合曆的月份，與季節變化就有相當密切的聯繫，與歲曆的密切程度不如太陽曆。中國的農曆屬於陰曆（也稱夏曆），藏曆和傣曆都屬於陰陽合曆（也稱陰陽曆）。

周時期將一月依月相分成四周，每周約七天，與現

★北方玄武。

★漢瓦當上有蒼龍、朱雀、白虎、玄武代表著春、夏、秋、冬四季。

行星期制相近，一直到改用西洋曆法之前，中國人都習慣用「旬」而不用「周」。

　　春秋時期有了春、夏、秋、冬四時的觀念，而四時之首是「立春」、「立夏」、「立秋」、「立冬」四日，表示四季的開始。每時則另有孟、仲、季三月。其中仲春、仲秋月的篇中都有「日夜分」，亦指夜等分的「春分」、「秋分」日，仲夏月篇中有「日長至」，仲冬月篇中又有「日短至」，即「夏至」、「冬至」。

　　戰國時代是已脫離了「觀象授時」的時代，魏國人石申則編制了一張星表，包括二十八星宿及「金、木、水、火、土」五大行星運行的關係，是全世界第一張星圖。

★以曆書中的日曆編排內容為設計的構想，放大的曆書內文、字體與節令的版面設計，富有民族裝飾味。

而最偉大的突破，是有了二十四節氣，二十四節氣是四季周期性變化中的二十四個節點，這是我國曆法最重要的部分。春秋雖有了四立日，但仍無法充分說明季候的變化，二十四節氣已完全擺脫了觀星，而以春夏秋冬四時來區分。

陰陽合曆，一直延用到今日，這其間只有少許的改

★帶有傳統神奇圖案的月曆，採用不同的顏色，設計簡潔。

變，如漢武帝改以立春所在之正月爲一年的開始，漢瓦常有青龍、朱雀、白虎、玄武，代表春、夏、秋、冬四季。清順治年間不用平氣等二十四節，而改用定氣，即以太陽黃道位置爲準，但是整個曆法的架構始終沒有改變。

據文字記載，曆書大約在距今一千一百多年前，就已經在中國出現了。曆書，又通稱憲書或通書。帝制年代，它是皇帝的「壟斷品」。據說，唐文宗時曾下令曆書必須由皇帝本人「審定」，並規定只許官方印，不准私人刻印曆書，所以曆書又叫「皇曆」。據認爲現存最古老的曆書是唐僖宗時刻印的《中和二年曆書》。

歷史學家和考古學家研究認爲，真正古老的曆書產生於唐順宗永貞元年（西元805年）。當年在皇宮中出現的是記事日曆，共分12冊，每冊頁數和每月天數相等。一天一頁，記載日、月、國家、朝廷大事和皇帝言行。

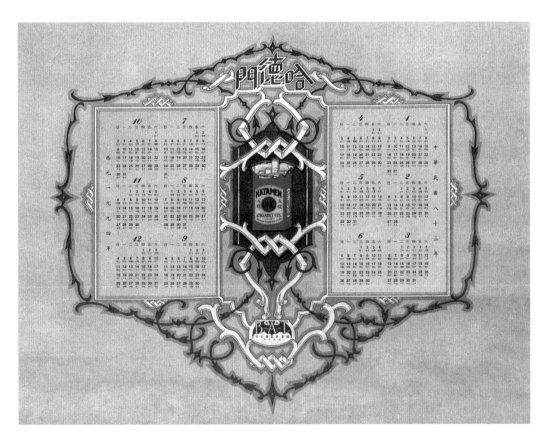

★一九二九年「哈德門香煙」月份牌廣告畫，更換成一九九四年新月曆。

後來，發展為把干支、月令、節氣，以及那些叫人民安貧樂道的九龍治水、各種忌日、星相吉凶、符咒、蔔卦等內容，都印到曆書上去了。

　　歷經夏、商、周、秦、漢等各朝代「曆官」的逐步修訂，至明清年間，數種西洋曆法相繼引進，因此，中國曆法有了更科學的改進。到目前仍然廣泛流傳於民間的「陰曆」又稱「農曆」、「民曆」、「農民曆」，或「舊曆」，為封建帝王時期專用，故稱「皇曆」，亦稱「黃曆」。

　　古人製作曆法的主要目的，一則調理正常有序的作息，二則為了能使農、漁、牧、工、商等各行業的經營有所依循，並記錄有關的紀念慶典、祭祀活動，如開光、點眼、迎嫁、興工、動（破）土、開幕、剪綵等，即使在如今科學昌明的現代社會，仍然有其重要的參考價值。

　　民國元年（西元1912年），有感西洋科技的進步，

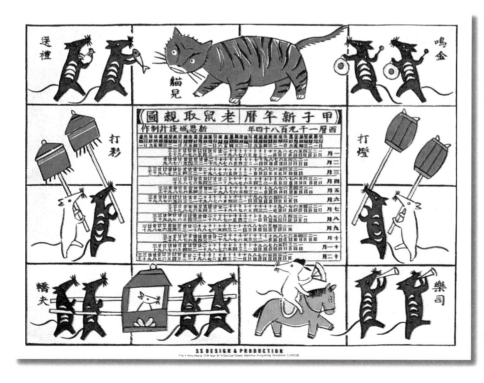

★以「老鼠娶親」為題材，設計一幅具木刻特色的連環圖畫，中央排列了整年的日曆。這年曆另一個特點，是用中文代替阿拉伯數目字排列而成的日期，所選的字體是從木刻版古籍中借用，平添古拙的美感。

為了適應世界潮流進而便於與西方國家的貿易通商及文化交流，中國人放棄了使用近四五千年的傳統曆法，改用格列高曆，並將其定名為「國曆」，即我們俗稱的陽曆或西洋曆。

而所謂西洋曆，是純以數字來計算年、月、周、日。年是由耶穌誕生紀元算起，並將月份命名，如一月（January）是根據羅馬門神Janus的名字演變而來，象徵一年之始要通過天門才能進入美滿福地，所以西方又稱一月為天門月；周日的英文為Sunday，是安息日的意思，這些典故都與我們文化與生活無關，所以西洋曆對中國而言，是比較單調刻板而較無意義的數據。

四千多年來，先民由混沌中摸索出自然法則，膜拜田地、祭奠祖先、制定曆法、科學創造……悠悠古國，上下五千年，傳承到我們手中已是一筆難以計算的文化遺產。從事月曆設計者，在參考比較各國月曆設計形式

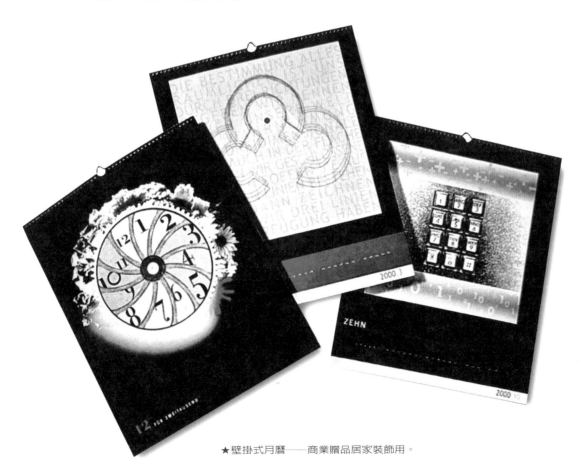

★壁掛式月曆──商業贈品居家裝飾用。

★月曆直式棒型排字法。

★單張散裝月曆附有年、月、日星期及備註欄
的實用型月曆。

★特殊創意型月曆，可以摺疊成形。

TEDDY SCHOLTEN

In maart 1959 wint Teddy Scholten het Eurovisie Songfestival.
Haar man Henk kust haar namens de hele Nederlandse bevolking.
March 1959: Dutch singer Teddy Scholten wins the Eurovision Song Festival.
Husband Henk gives her a kiss on behalf of the entire country.

m 03 | 09 w
MARCH

MONDAY	TUESDAY	WEDNESDAY	THURSDAY	FRIDAY	SATURDAY	SUNDAY
28	01	02	03	04	05	06

DISTRIBUTION: NOS Sales ◆ ADDRESS: P.O. Box 26444 1202 JJ Hilversum The Netherlands
TELEPHONE: (31)35 778037 ◆ TELEX 43470 ◆ TELEFAX: (31)35 775318

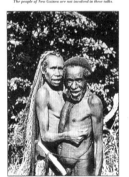

NIEUW GUINEA · NEW GUINEA

In december 1955 praten Nederland en Indonesië met elkaar over o.a. Nieuw Guinea.
De bevolking daar wordt bij deze besprekingen niet betrokken.
December 1955: The Netherlands and Indonesia hold talks concerning New Guinea.
The people of New Guinea are not involved in those talks.

m 12 | 50 w
DECEMBER

MONDAY	TUESDAY	WEDNESDAY	THURSDAY	FRIDAY	SATURDAY	SUNDAY
12	13	14	15	16	17	18

DISTRIBUTION: NOS Sales ◆ ADDRESS: P.O. Box 26444 1202 JJ Hilversum The Netherlands
TELEPHONE: (31)35 778037 ◆ TELEX 43470 ◆ TELEFAX: (31)35 775318

RAI

1948. Nederland heeft, 3 jaar na de oorlog, weer interesse voor nieuwe, luxe auto's,
zoals tentoongesteld op de RAI.
1948: Three years after the war, the Netherlands is once again showing interest in new luxury cars,
as can be seen at the RAI car fair.

m 06 | 23 w
JUNE

MONDAY	TUESDAY	WEDNESDAY	THURSDAY	FRIDAY	SATURDAY	SUNDAY
06	07	08	09	10	11	12

DISTRIBUTION: NOS Sales ◆ ADDRESS: P.O. Box 26444 1202 JJ Hilversum The Netherlands
TELEPHONE: (31)35 778037 ◆ TELEX 43470 ◆ TELEFAX: (31)35 775318

★以週為單位的掛曆。

時，應本著從祖國傳統文化出發，開拓現代月曆的新境
界，創造出具有中國特色的月曆風格。

月曆的種類

目前市面上所常見的曆書種類大體上可分爲日曆、
周曆、月曆及年曆四種；在款式上則琳琅滿目，包括掛
曆、桌曆、案曆、曆卡、工商日誌、萬用手冊等。

一、以形態區分

月曆依形態來區分，可分爲：
1.壁掛式月曆——商業贈品，居家裝飾用。

★PLAZA　以實用的包裝袋製成月曆的廣告效果。

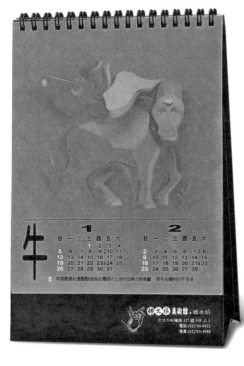

★目前市面上所通行的曆書種類大體上可分為日曆、周曆、月曆及年曆四種。在款式
上尤其琳琅滿目，包括掛曆、桌曆、案曆、曆卡、工商日誌、萬用手冊等。

2.桌上型月曆――小型周曆。

3.日記型月曆――日記行事曆或企劃筆記。

4.手冊型周曆――筆記型日誌。

5.卡片式月曆――用於廣告促銷。

6.特殊創意型月曆――筆筒、錶帶等。

二、以頁數區分

以頁數來區分，月曆則有年表（1張）、半年曆

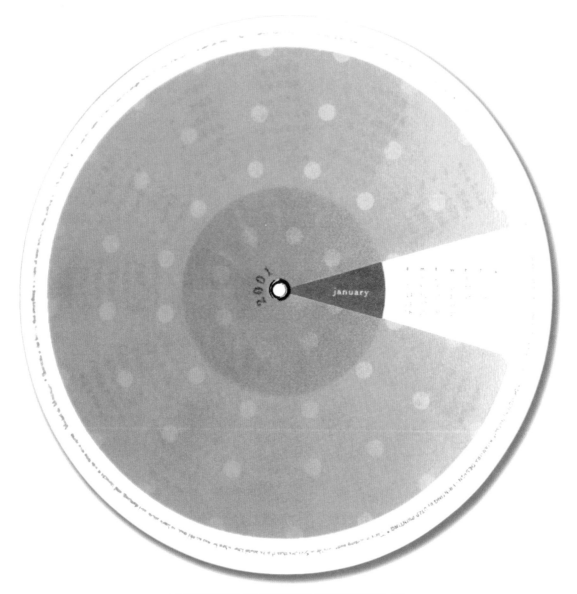

★以圓形造形軸心旋轉出12月份的特殊創意型月曆。

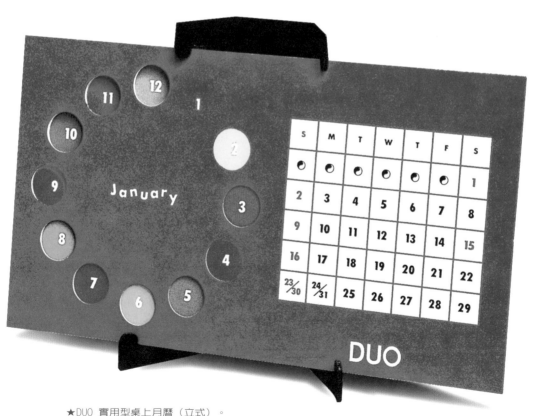

★DUO 實用型桌上月曆（立式）。

★塑膠製成立式桌上型月曆。

（2張）、季曆（4張）、雙月曆（6張）、單月曆（12
張）、周曆（53張）、日曆（365張）等，再加上封面製
作而成。

近年來365頁式（每日撕下型）愈來愈少，幾乎被淘
汰。雙月曆的市場佔有率為45%左右，排行最高，次為單
月式。數頁式月曆，具有季節感，且可刊載許多資訊，
但其成本最高，不能像傳單般到處散發，且郵寄費高、
手續麻煩，企劃時必須考慮製作時間的長短。

三、以月曆尺寸區分

就月曆的尺寸來說，中國人的偏好和外國人不同，
外國人喜歡小尺寸（如8開），比較節省空間；中國人則
習慣於對開、菊全開等尺寸。

尺寸或形式常見的有對開、3開、4開、6開、菊全
開、菊對開、長菊6開、菊6開、菊8開及膠片型等。日

★紙製的立式桌上型月曆。

★立式桌上型月曆。

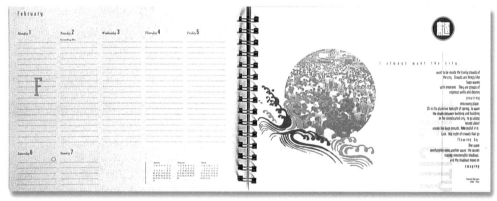

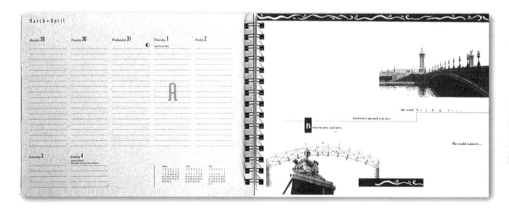

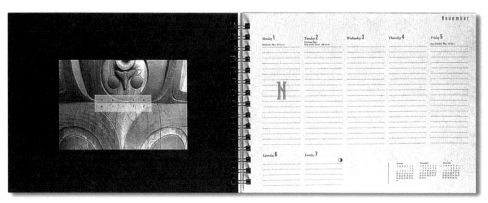

曆則依形式分成桌上型及壁掛型，桌曆近年來受到業者重視，款式開發得很多，市面上銷售的就有相框型、方L型、橫L型、CD型、三角型及膠片型。年曆和案曆的尺寸變化較小，前者沒有全開或菊全開規格，後者以4開桌墊型為代表。

四、以製作方式區分

1.自製型——企業、公司獨資製作。

2.合作型——關係單位、廠商合資製作，分攤成本。

3.現成式——由製作商提供成品，只要加印公司名或商品廣告的月曆。

4.裝飾型——沒有公司、企業名，沒有廣告，純粹裝飾用的販賣月曆。

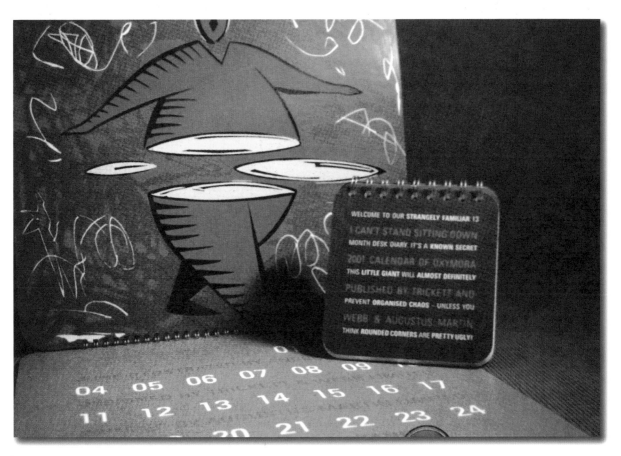

　　雖然曆表種類眾多，常見的從月曆、日曆、桌曆、
周曆、案曆、年曆、農民曆到工商日誌、萬用手冊等等
不一而足，但基本上，每一種形式各有其機能與用途，
因此可能一人同時擁有數種作為個人記錄和時間管理之
用，可以說是相當方便的工具。

　　曆表製造業的接單時間大約是從4月到9月底，因為
在製作流程上必須耗費一定的時間，所以業者接受訂單
的最後底線通常為9月底。

　　以記錄、備忘為主要用途的工商日誌、萬用手冊，

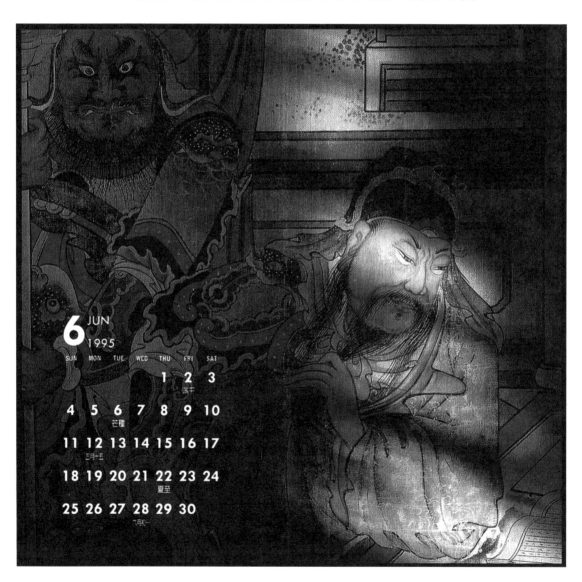

★以《三國誌》人物為素材的月曆設計，文化韻味十足。

是工商業界人士送禮或自用的最佳拍檔。它們的尺寸也相當齊全，工商日誌常見規格有菊8開、15開、16開、25開、32開、48開等尺寸。近年來的時尚新寵——萬用手

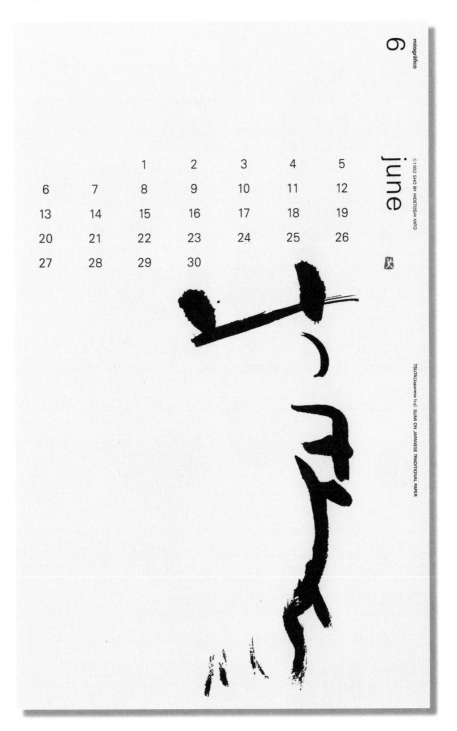

★運用水墨書寫出中國字之行雲流水的境界，具有濃厚的書香氣息。

冊，亦有16開、25開、32開、48開等常規尺寸供選擇。
中國人的農民曆也是國人從事各種活動時的重要指導，
市面上由廠商製成銷售的尺寸以16開與25開兩種為主。

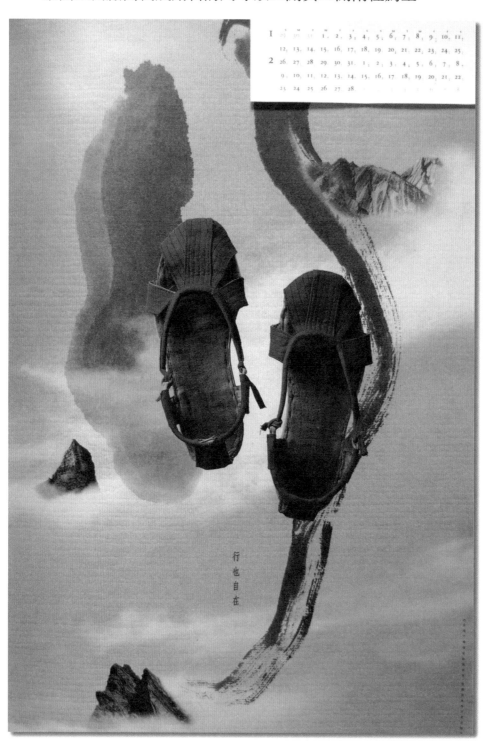

行也自在

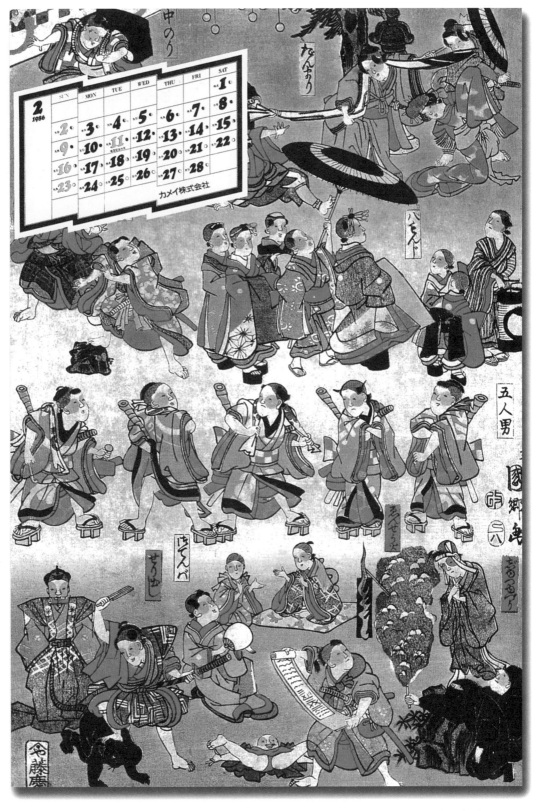

★以民俗活動為內容插圖的年曆，運用獨特的民族文化，可以建立美好的民族形象。

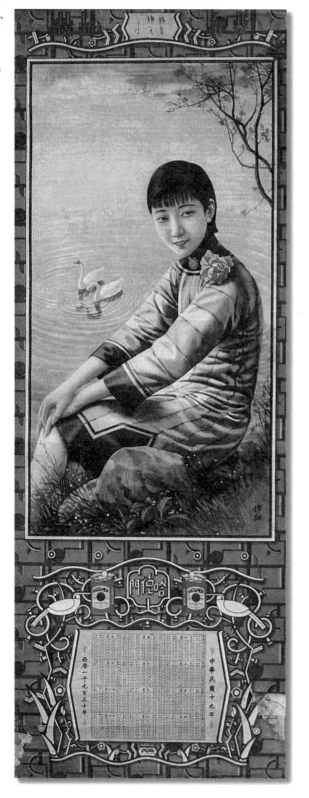

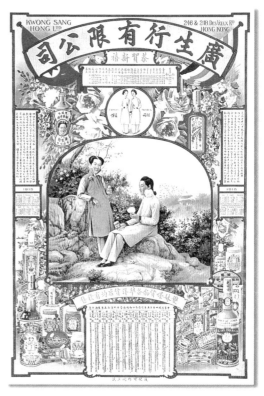

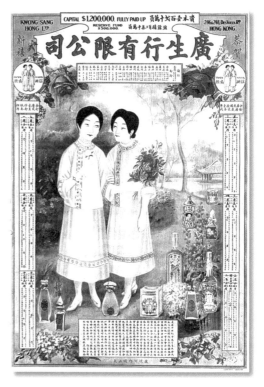

★廣生行有限公司　具有強烈的中國民族風味的月份廣告。

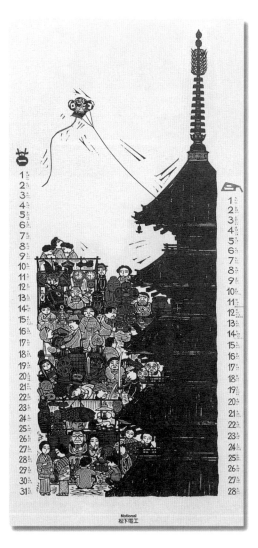

★表現日本民情的月曆插圖。

★表現歐洲風情的月曆。

★內文插圖與數字編排，具有3D立體的效果裝飾年曆。

　　增添固定的年計劃、日計劃內容，並加上後面的筆記空白，是一個特色。這是配合使用者經常利用日誌作為記錄、備忘使用而改進的。

　　萬用手冊採取可自由組合的活頁式設計，各行業人士可依個別需求增刪，使用彈性極大，同時也沒有年度始末汰舊換新的麻煩，因此市場發展前景相當看好。

月曆的表現形式

　　月曆設計是否合宜，取決於實用和經濟成本原則，

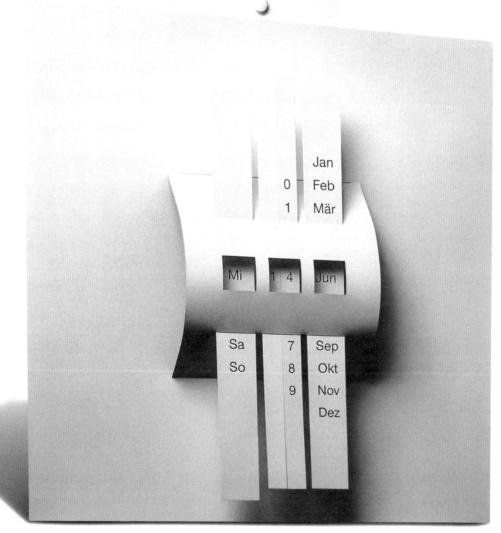

★創造性的設計，能引起人們的共鳴，使人耳目一新，並產生戲劇般的效果，建立新形象。

即「機能決定形式」（Form Follows Function）。

　　民族性：富有濃厚的民族情感，並融入獨特的民族文化內涵，塑造良好的民族形象。

　　時代性：設計不應和時代脫節，應能融合大時代的潮流，展現時代意義、發揚時代精神。

　　創造性：創造性的設計，能引起人們的共鳴，使人耳目一新，並產生戲劇般的效果，建立新形象。

　　機能性：任何設計必須強調重點，強調其機能性，並具備良好的實用價值。

★任何設計必須強調重點，強調其機能性，並具備良好的實用價值。

藝術性：融合內容與視覺形式，有整體效果，具有知性與感性美，值得收藏。

經濟性：設計必須兼顧生產者與消費者，要合理運用生產者的廣告預算，追求實質的經濟效益，達到現代設計物盡其用的目的。另外，還要使消費者滿意。

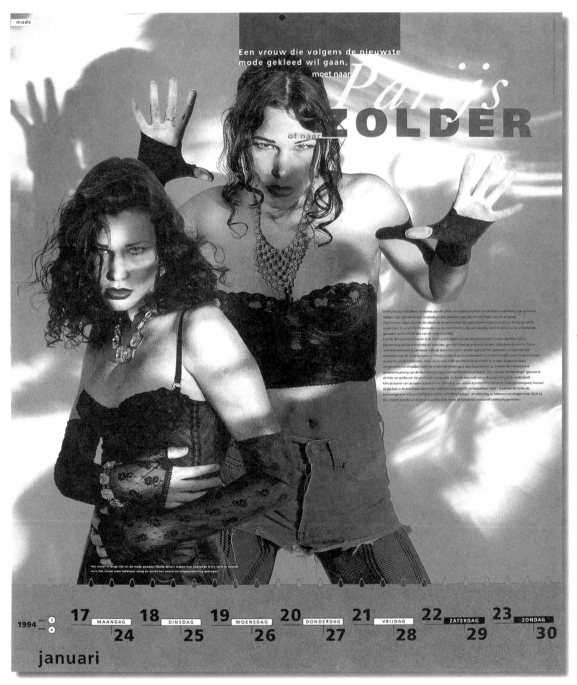

★設計不應和時代脫節，應能融合大時代的潮流，展現時代意義、發揚時代精神。

社會性：滿足社會環境的需求，合乎時代潮流，建立良好的人際關係，引起大眾的共鳴。

月曆的功能

月曆是把一年365天按順序清清楚楚地列出月、周或日的印刷品，月曆可以準確地告訴我們幾月幾日是星期幾。

現在的月曆，90%以上作爲企業的贈品。不少企業把精心收藏的古董、畫作印製成月曆、賀年卡、記事本，在年節前寄送諸親朋、員工、往來廠商等，讓藝術品能眞正走入生活，和大多數人分享藝術品的文化美以及典藏的喜悅。中國人是個好禮的民族，過年過節送禮添加喜氣的作風，自古以來不曾改變，年關前的月曆、記事本、賀年卡更是琳琅滿目，不勝枚舉。企業家平素

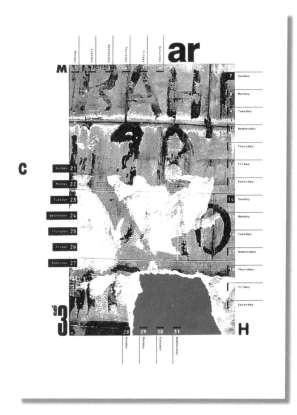

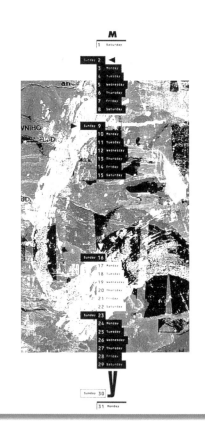

有收藏藝術品的喜好，趁寄送月曆、賀卡之餘，讓自己的好東西與好朋友分享。用收藏的藝術品製作月曆、賀卡、記事本等，一來可以將藝術的美讓更多人分享，落實「好東西與好朋友分享」的精神，更可為企業塑造良好的形象。對企業界而言，月曆也是在「PR」（公共關係，Public Relation）上頗具效果的工具；對使用者來說，並不需要這多的月曆，大多是選擇合意的來使用，其選擇的標準以易看、好用、整年掛著看不厭為主。

月曆的特性

設計月曆時，必須對它的媒體特徵有所瞭解。就商業設計的廣告效果來說，製作一份完美的月曆，不但要考慮上述設計形態，還須考慮以下的特性：

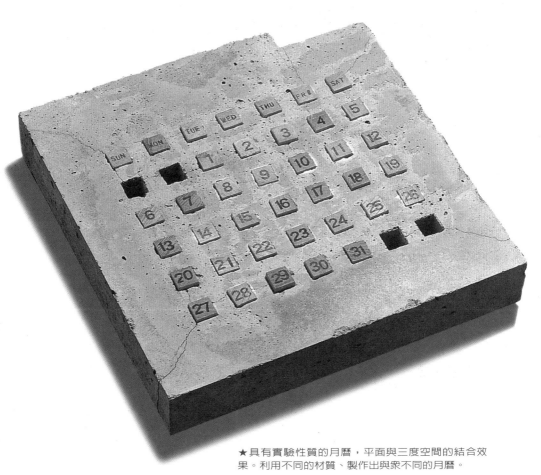

★具有實驗性質的月曆，平面與三度空間的結合效果。利用不同的材質、製作出與眾不同的月曆。

一、實用性

記載人類生活所需要的歲時節氣，如年、月、日、星期以及四季氣候，如農耕作息及各種行事、國定假日等。

二、裝飾性

以壁掛式月曆為主，大都置於家居或辦公室的牆上，也可置於桌上，作為室內的點綴，或裝裱為藝術畫。

三、廣告性

月曆是公共關係的利器，具有「PR」（公共關係，

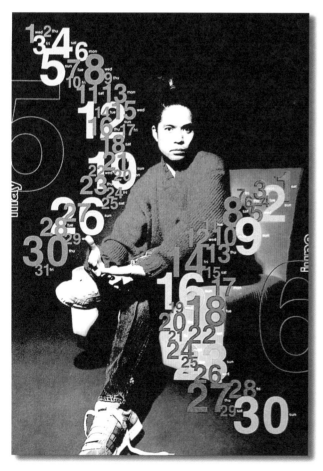
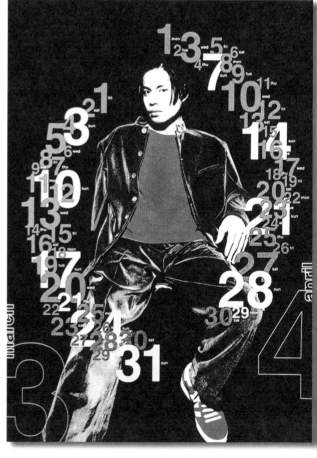

★融合內容與視覺形式，有整體效果，具有知性與感性美，值得收藏。

Public Relation）效果，是時效甚長的靜態廣告，可以
加強商品、公司的視覺形象。但是，必須避免過於強調
廣告而破壞整體美感。

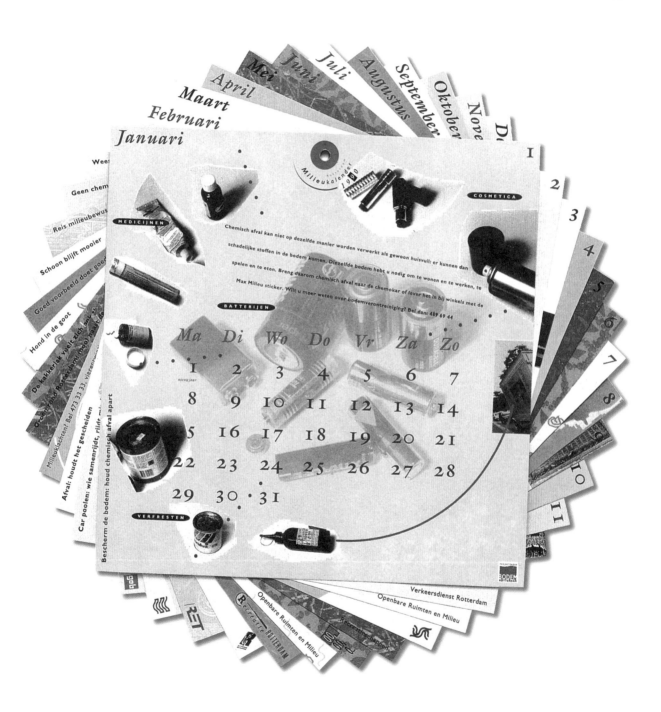

★放射形：多種條件統一集中於一個主眼點，具有多樣統一的綜合視覺效果。

NTTファシリティーズ ⦿

1

Sun	Mon	Tue	Wed	Thu	Fri	Sat
					1	2
3	4	5	6	7	8	9
10	11	12	13	14	15	16
17	18	19	20	21	22	23
24	25	26	27	28	29	30
31						

J a n uary

january

NTTファシリティーズ ⦿

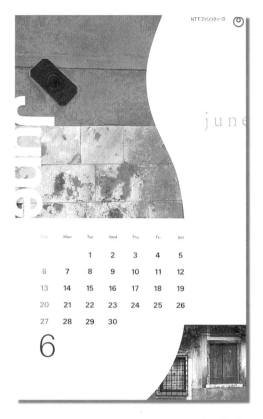

j u n e

Sun	Mon	Tue	Wed	Thu	Fri	Sat
		1	2	3	4	5
6	7	8	9	10	11	12
13	14	15	16	17	18	19
20	21	22	23	24	25	26
27	28	29	30			

6

NTTファシリティーズ ⦿

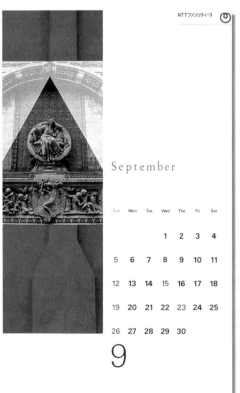

September

Sun	Mon	Tue	Wed	Thu	Fri	Sat
			1	2	3	4
5	6	7	8	9	10	11
12	13	14	15	16	17	18
19	20	21	22	23	24	25
26	27	28	29	30		

9

NTTファシリティーズ ⦿

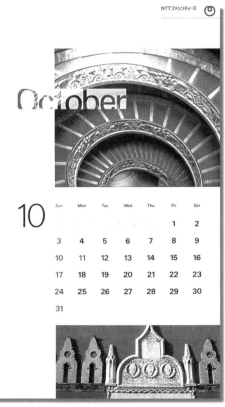

October

10

Sun	Mon	Tue	Wed	Thu	Fri	Sat
					1	2
3	4	5	6	7	8	9
10	11	12	13	14	15	16
17	18	19	20	21	22	23
24	25	26	27	28	29	30
31						

★月曆是公共關係的利器，具有「PR」（公共關係，Public Relation）效果，是時
效甚長的靜態廣告，可以加強商品、公司的視覺形象。

★內文插圖與數字編排。

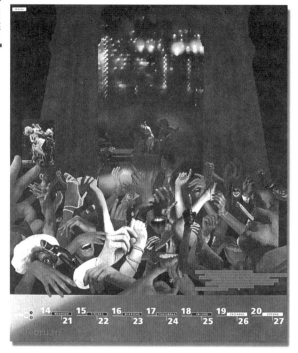

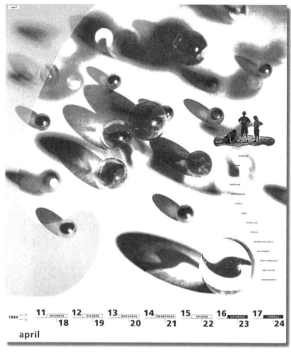

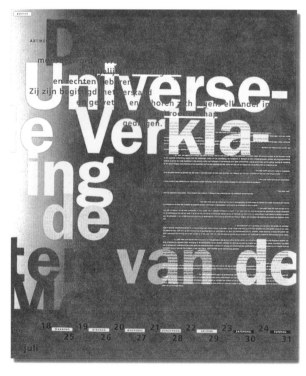

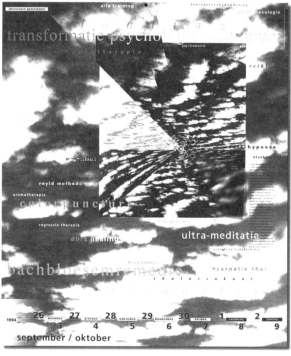

★利用橫或直的壓縮變形，使得正常的造形拉長或變形效果，加強其趣味性。

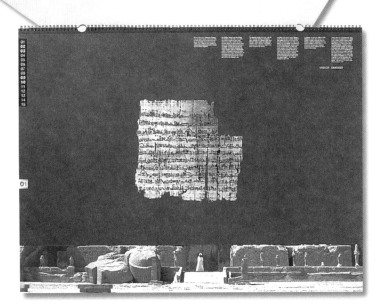

★設計傑出的壁掛式月曆，可以成為一個空間環境的主要點綴藝術品，及提昇主人的品味。

四、商品性

　　各企業近年來紛紛引進CIS，來提高企業形象，且注重廣告藝術。月曆為時效長達一年的宣傳品，若能善用，其後續力必能發揮得淋漓盡致，為宣傳的商品奠定良好的基礎，充分發揮它的機能與價值。

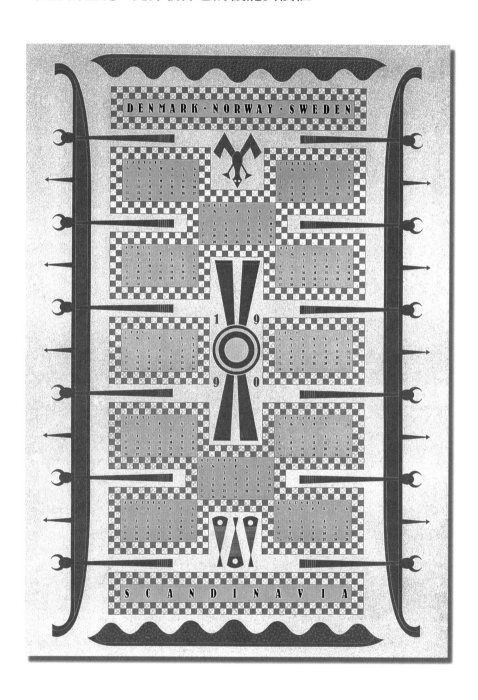

Ministerie van Economische Zaken

energie
—— EN

branossto

ENERGIE EN BRANDSTOF
Brandstofgebruik betekent mobiliteit.
Per vliegtuig, boot, trein, bus of auto
kan de mens zich verplaatsen en
vervagen zijn grenzen. Door zorg te
dragen voor een betaalbare, onge-
stoorde en schone energievoorziening
houdt het directoraat-generaal
voor Energie van het Ministerie van
Economische Zaken rekening met de
belangen van de mobiliteit van zowel
het bedrijfsleven als de consument.

ENERGY AND FUEL
Fuel consumption means mobility.
People travel by aeroplane, boat, train,
bus or car, and borders gradually
disappear. By ensuring affordable,
continuous and clean energy supplies,
the Directorate General for Energy of
the Ministry of Economic Affairs
takes the mobility for both industry
and consumers into account.
The car industry itself is constantly
producing cleaner and more fuel-
efficient cars.

m.	d.	w.	d.	v.	z.	z.
Monday	Tuesday	Wednesday	Thursday	Friday	Saturday	Sunday
				.1	.2	.3
.4	.5	.6	.7	.8	.9	10
11	12	13	14	15	16	17
18	19	20	21	22	23	24
25	26	27	28	29	30	31

mei 1992

mei (5)

月曆的視覺與設計

　　視覺系統是接觸外界資訊最常用的器官，它能將現象做理性分析、聯想、感受、詮釋與領悟，並且在視覺認知中對資訊輪廓的方位、角度、動作等，做性質偵測，再由記憶系統做輔助判斷。視覺不僅是心理與生理的知覺，更是創造力的根源。所謂創造力，是指知識構想上的評估力。

★把文字當作一個基點，點及其相關的空間，會產生一條直線，若是配置得當，便會產生二條或三條直線相互交叉，可表現出有變化的二次元空間，而使畫面的空間顯現均衡，形成靜態的構成。

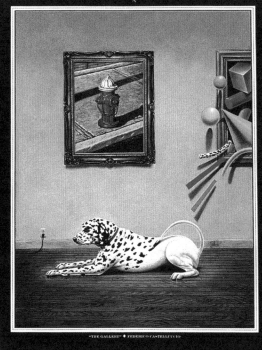

設計的原意是指描繪、色彩、構圖、創意等，由拉丁文「Designare」演變而來，指為達到某種特殊新境界所做的程式、細節、趨向、過程來滿足不同的需求。設計含有藝術意味，其定義、範圍、功能因物件而異，也隨時代背景、文化的不同而有所改變。

設計就個人來說，是指精心計劃，認真投入地實現設計理念，是個人意志的表現。因此只有掌握設計的不同形體、色彩、資料等，從知覺上的相關性做視覺機能

★記載有生活所需的歲時節氣，如年、月、日星期及備註欄的實用型月曆。

考量，再通過追求完美的創造活動，把意識、感受藉由視覺形式傳達給觀賞者，來彌補永不滿足的人類視覺享受需要，以達到溝通與共識，形成視覺設計躍升的原動力。

一、引人注意的視覺表現

月曆提高視覺效果的首要條件是必須引人注目。引人注目是視覺表現追求的效果，而關鍵就在於有沒有引起觀賞者注意。

月曆的版面雖然較大，但並非就能在限定的篇幅裏發揮最好的效果，而需以視覺的心理、用科學的方法整理成設計的指標效果。

條件有下列數點：

（一）單純（simplicity）——將廣告的內容（含形式表現）整理得簡單明瞭。

（二）注目（eye appeal）——瞬間接觸就能直接發揮能力。

（三）焦點（focus）——廣告訴求要凝結在一起。

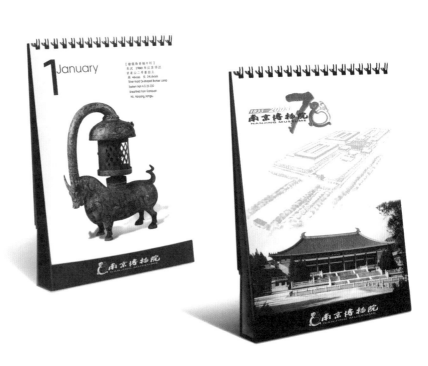

（四）循序（sequence）──使視線產生流動的引力，循序地到達訴求重點，產生視覺誘導的效果。

（五）關聯（connection）──整體表現統一，具關聯性。畫面要以單純為原則，儘量消失經緯線。

二、尋求畫面的統一原則

月曆設計大都屬於多張組合，因此在設計時不但要考慮上述的設計視覺表現，還需要遵循以下的畫面統一原則：

（一）**類似的原則**：大小、形體、明度、方向、速度、肌理、色彩等類似條件。

（二）**近接的原則**：使畫面裏同性質的東西，散佈在畫面裏，距離接近便會形成一群。

★變化內文數字，以黑白色彩做大膽的個性創作。

1 2 3 4 5 6 7 8 9 10 11 12 13 14 15 16 17 18 19 20 21 22 23 24 25 26 27 28 29 30

★獨創性的數字，如果設計超出實用性，而成為一創作藝術，也必須要有一定的可視性，才能在月曆設計風格上求得平衡、協調。

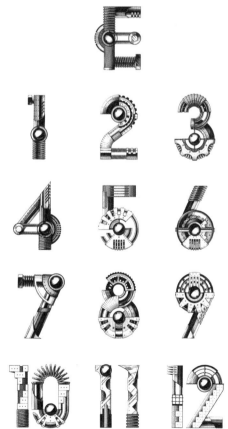

（三）**長度原則**：畫面上若有很多同性質的東西，上下左右的距離都一樣長，容易合成一群，即所謂的長度延長。

（四）**閉鎖原則**：閉鎖性的線條會形成一集合，當具體描寫時能形成統一。

月曆的構成要素

機能要素：表示年、月、日數位及星期、節日等。日數位記號以通用的阿拉伯數字爲主，星期一至星期日以中英文搭配來使用。

裝飾性要素：色彩，除了插圖、攝影、繪畫、圖色等，星期日都以紅色或橙色爲主，星期數位以綠色或青

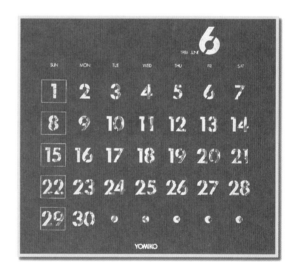

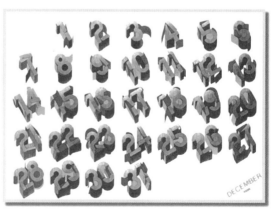

★記載有生活所需的歲時節氣，如年、月、日星期及備註欄及實用型月曆。

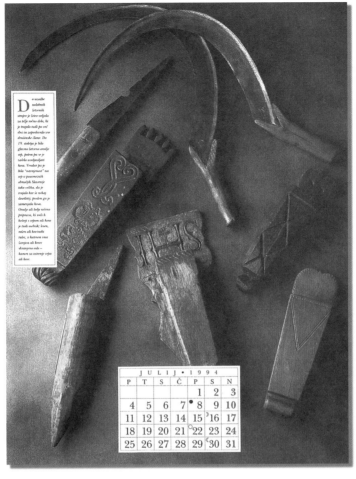

★把禮物的造形或從印象中加以解放，以純粹的感覺表現來創造空間的一種藝術形式。

色爲主，其他數字、文字以黑色或灰黑色爲主。

宣傳性要素：一般爲企業名和商標、產品圖案以及公司地址和公司電話或傳眞號碼。如何安排圖面與月曆位置，整個構圖除了圖面、日期、公司商標之外，是否要把產品、地址等其他不是非常必要的東西加進去？預見效果如何？何種程度能達到廣告公司「PR」（公共關係）客戶的雙重效果？構圖確定之後，還要考慮圖面是採取攝影還是插畫來表現。由於這關係整個月曆成敗的

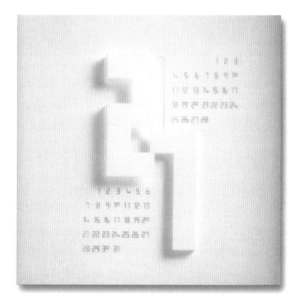
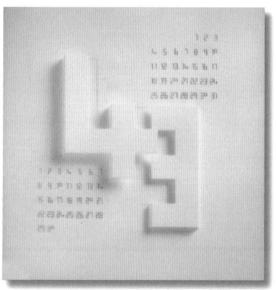
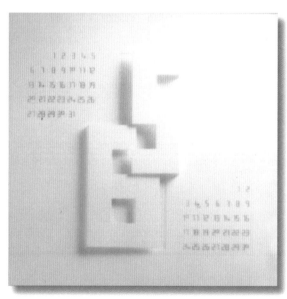

★以紙雕刻出立體月份的月曆。

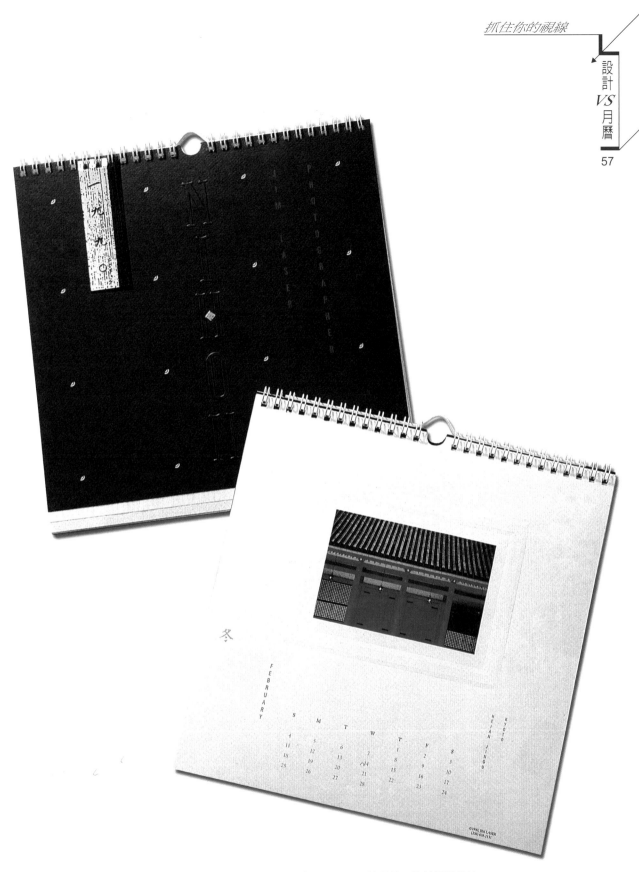

★月曆除需具備實用特質，更須設法搭配辦公、居住環境，使其相得益彰。

★年曆海報　由Minorn Morita在1984年所設計這一年365天的數字，每一天的數字圖
案，是用攝影方式，拍攝紐約市的街道門牌號碼，組合出這張有創意的年曆海報。

責任，所以不能不小心。在企劃階段，不能不想像多於實際，至少在製作時可能會遭遇的困難能夠事先預見得到，最怕的是眼高手低，使得原本很突出的想像變得不倫不類，而以垃圾桶為最後的歸宿，那就太冤枉了！

下面按月曆的構成要素，說明月曆的設計方法與注意事項：

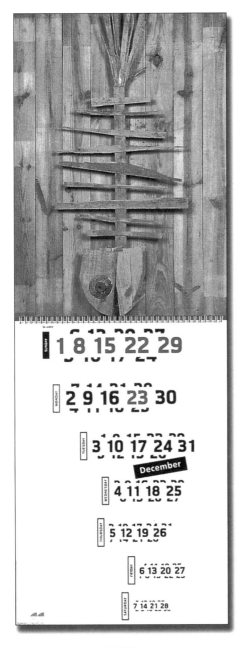

★水平形

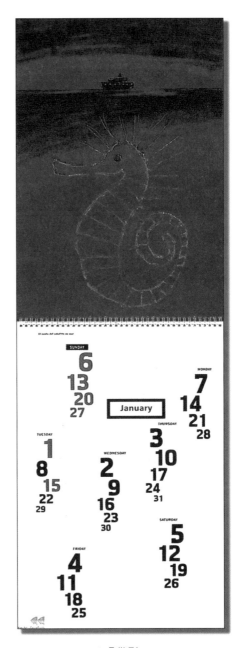

★分散形

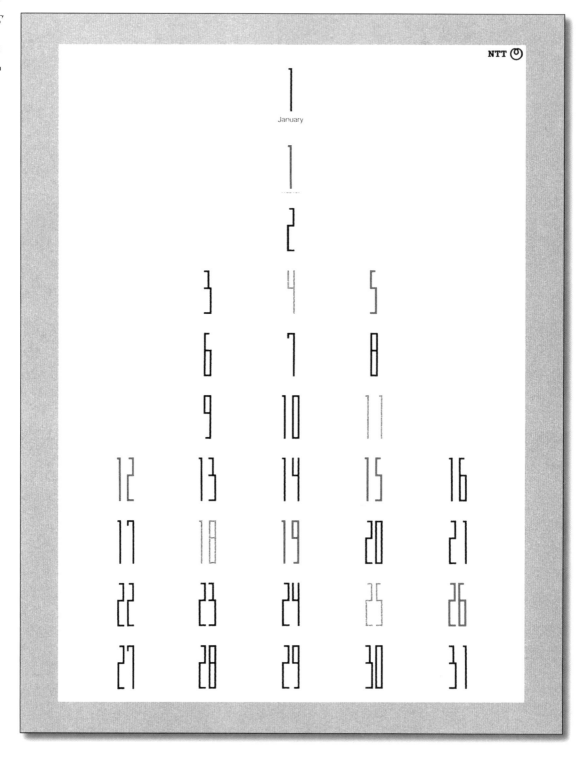

★表示月、日的數字，是月曆機能面不可缺的要素，在編排上也是重要的構成素材。
因此，它的字體選擇、大小配置、字形變化、直排、字間、行間等都需要注意視覺效
果，細心計劃。例如，數字必須醒目、優美、和插圖造形及色彩的協調，整個月曆的
畫面統一與配調和等都要考慮。

一、機能性要素

　　數字與圖樣同等重要，甚至比圖樣更重要。所謂數字是指表示日期和月份的阿拉伯數字，以及表示星期、農曆、行事、紀念日等的中英文及大寫數字。

　　表示月、日的數字，是月曆機能不可或缺的要素，在編排上也是重要的構成素材。因此，它的字體選擇、大小配置、字形變化、直排、橫排、字間、行間等都需

★在一個畫面中盡可能使用同一種字體。不同字體，尺寸如果加以變化，視覺效果即產生雜亂。

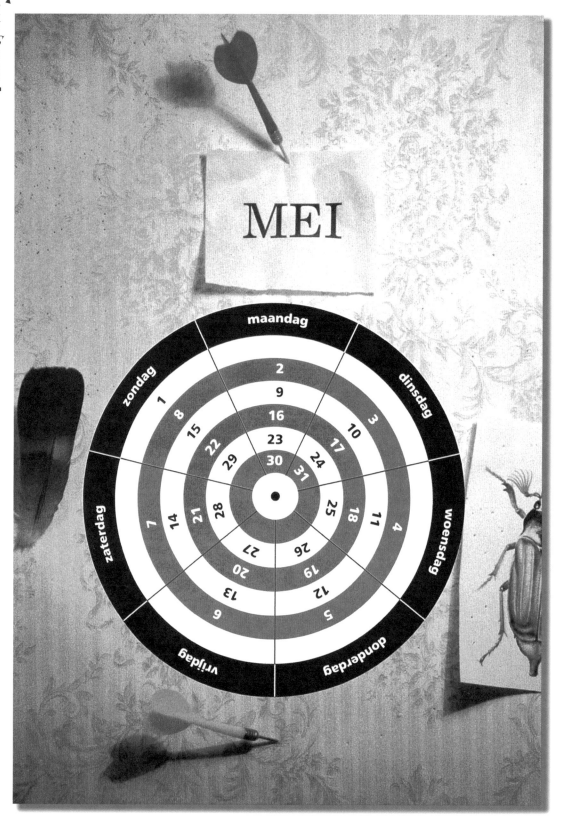

★圓形：視線會作圓環狀回轉於畫面，可以長久吸引注意。

May
S M T W T F S
 1 2 3 4 5 6
 7 8 9 10 11 12 13
14 15 16 17 18 19 20
21 22 23 24 25 26 27
28 29 30 31

Let's go
for a morning walk!

March
S M T W T F S
 1 2 3 4
 5 6 7 8 9 10 11
12 13 14 15 16 17 18
19 20 21 22 23 24 25
26 27 28 29 30 31

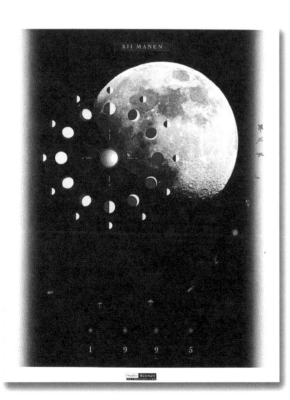

要注意視覺效果，細心計劃。例如，依日期的排列法有從星期日排起、從星期一排起或從每月1日排起（與星期無關，從1日開始排）幾種。數字有以一周為排列方式的箱型排列，以及用直排或橫排成一列的棒型排法。

而為了提高月曆的實用性，更是加入了備註欄、節氣、黃道日這些記載。像下面的月曆一樣，在圖樣上附有其實用性。數字的排列最近也漸漸出現了，沒有圖樣，只要數字，亦即所謂的日記式手冊型周曆。

在設計數位排列時，數字必須醒目、優美，和插圖造型及色彩的協調，整個月曆的書體統一與配色調和等都要考慮，以能夠一目了然為首要條件。

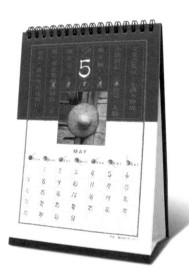

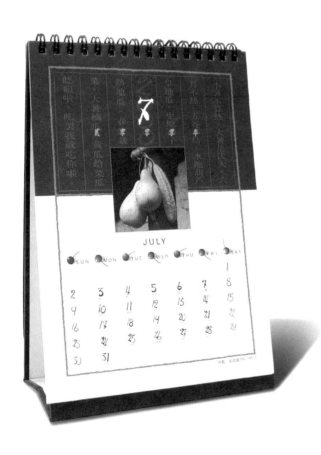

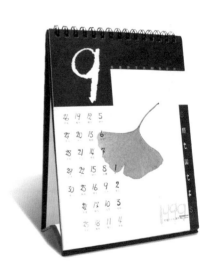

　　若是企業月曆，也要和企業體的性質協調一致，字體也需要注意流行性與時代感覺。

　　數字設計排法：月曆如果只是圖樣或數字個別好看的話，整體上不協調，也不能算是好的作品。

　　設計以構圖的問題為重要，數字構圖代表形狀有直立形、斜形、水平形、十字形、放射形、圓形、S字形、對照型、分散型等。現將各形的特性介紹如下：

　　S字形：可以使互相對立的條件，相對地獲得統一。

　　斜形：是一種強固而有動態的構圖，視線因傾斜角度由下而上，或自下至上前進。

　　對照型：形與色的均衡分量動態構成。

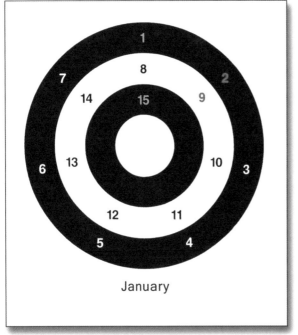

January

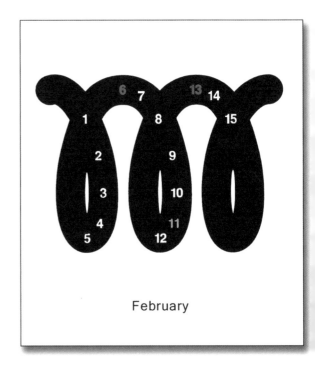

February

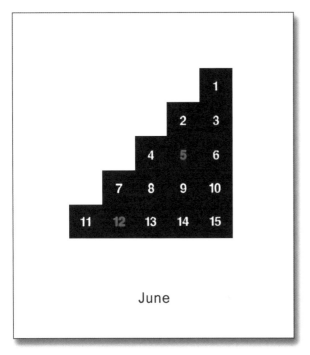

June

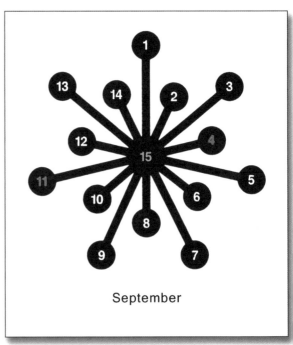

September

★數字是月曆設計中的主角,以機能為主或以裝飾為主,是月曆數計時最難區分的
重點。

Sun	Mon	Tue	Wed	Thu	Fri	Sat
·	·	·	·	·	1	2
3	4	5	6	7	8	9
10	11	12	13	14	15	16
17	18	19	20	21	22	23
24/31	25	26	27	28	29	30

3 March

Sun	Mon	Tue	Wed	Thu	Fri	Sat
·	·	·	1	2	3	4
5	6	7	8	9	10	11
12	13	14	15	16	17	18
19	20	21	22	23	24	25
26	27	28	29	30	31	·

5 May

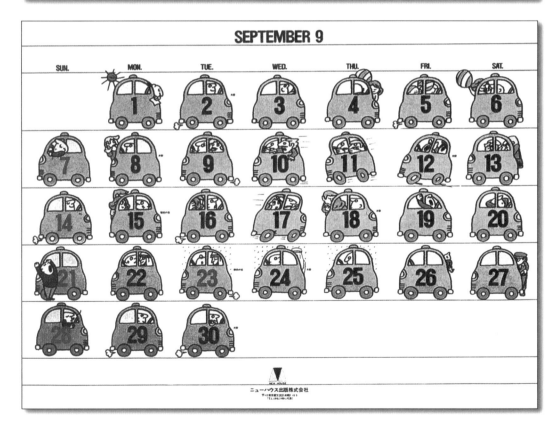

★內文插圖與數字編排。

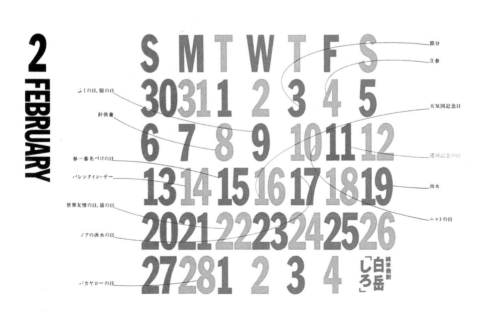

★水平形：安定而平靜的構圖，視線會左右移動。

平行型：有垂直平行、水平平行、傾斜平行等。任何一種平行都會有區分版面爲二的感覺。水平平行比垂直平行有安定感，傾斜平行具有動態感。

放射形：多種條件統一集中於一個主眼點，具有多樣統一的綜合視覺效果。

直立形：具有安定感，是一種強固的構圖，視線會由上直進而下。

圓形：視線會作圓環狀回轉於畫面，可以長久吸引注意力。

水平形：安定而平靜的構圖，視線會左右移動。

十字形：垂直線和水平線對稱的交叉構圖，由各線上下左右，或互相傾斜交叉而成，無論交叉的傾斜度如何變化，主眼點會集中於十字交叉點。

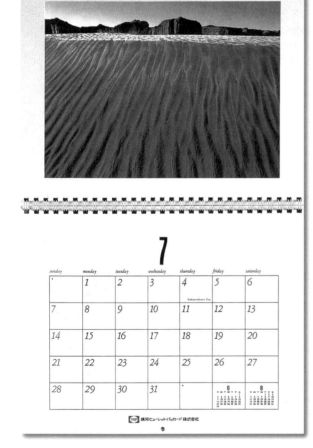

★月曆加入備註欄，節氣、黃道吉日的箱型排字法。

二、裝飾性要素

（一）插圖

選取圖片的題材方面，本地的流行趨勢不如國外
敏感，歐美等國近年來受環保運動的影響，圖片取材偏
重自然景觀，無人工污染的表現，例如山巒、海濱等。
過去常見的名勝古蹟如古堡、風景點之類的圖片已少見
了。

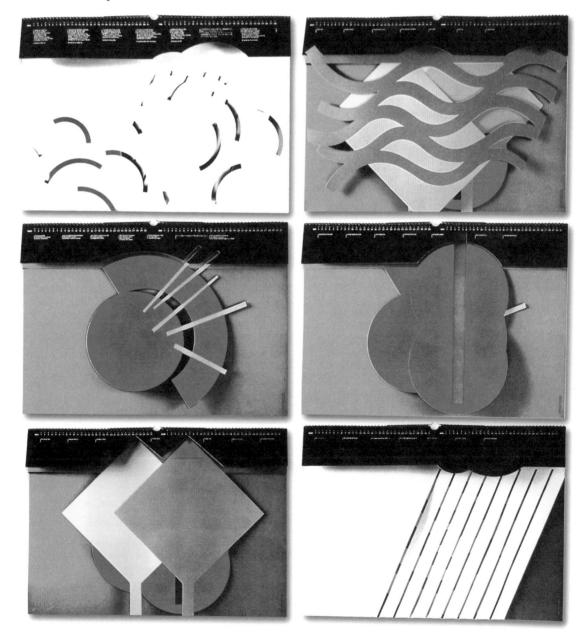

⊕ HITACHI

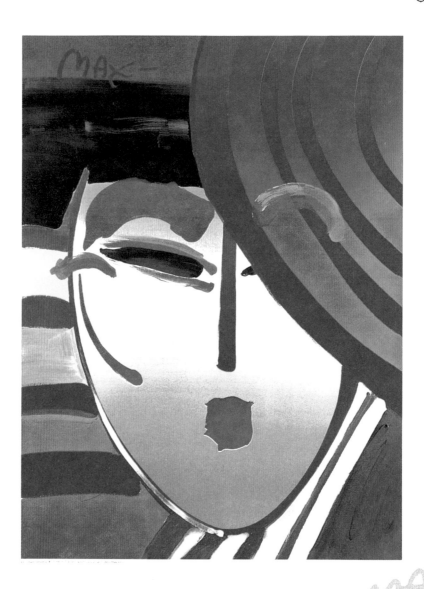

1 2 3 4 5 6 7 8 9 10 11 12 13 14 15 16 ·　　1 2 3 4 5 6 7 8 9 10 11 12 13 14 15 16 ·
· · 17 18 19 20 21 22 23 24 25 26 27 28 29 30　　· · 17 18 19 20 21 22 23 24 25 26 27 28 29 30 31

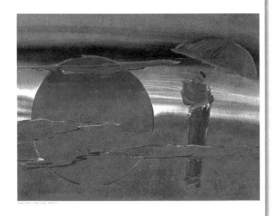

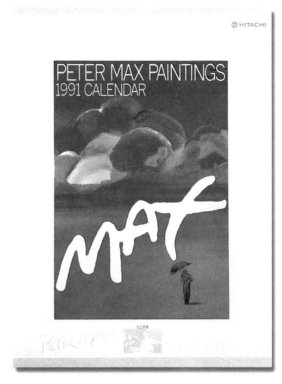

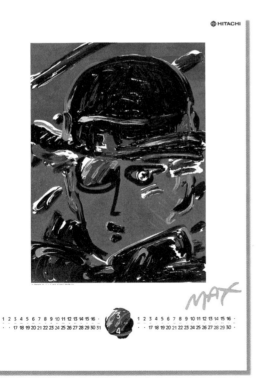

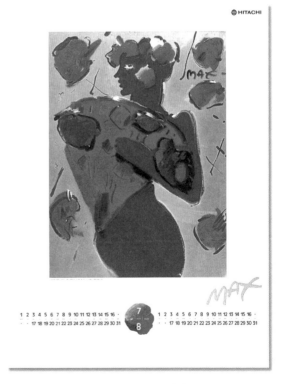

★以藝術家個人風格,表現月曆的整體視覺效果,有如把藝術家作品垂掛在家裏,具
有收藏的價值。

1995 MOON CALENDAR

Produced by gallery B.B.E. phone 03-5354-8296

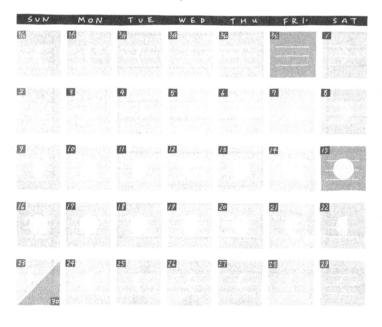

★以機能性、藝術性為主的壁掛式月曆。

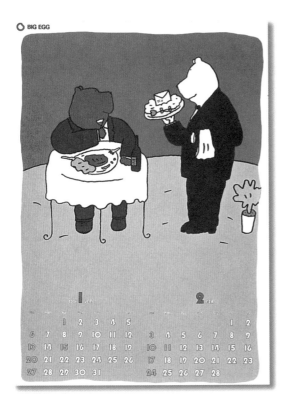

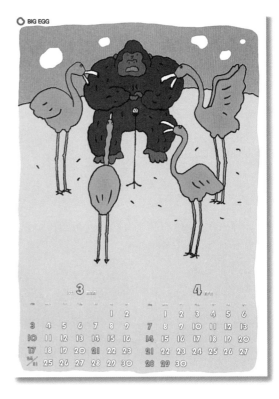

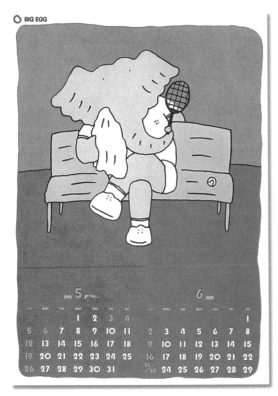

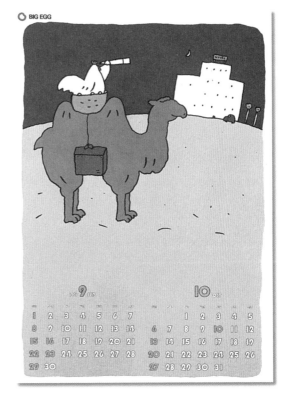

★以插圖的技法表現月曆,色彩簡潔有力、揮灑自如,裝飾或當藝術作品掛飾都非常恰當。

January 1 2 3 4 5 6 7 8 9 0 1 2 3 4 5 6 7 8 9 0 1 2 3 4 5 6 7 8 9 0 1
1 2 3 4 5 6 7 8 9 0 1 2 3 4 5 6 7 8 9 0 1 2 3 4 5 6 7 8 9 February

★以特殊技法展現的插畫，可以將插畫家的個性表現於月曆設計，具有和攝影不同的
優美效果。

★以藝術家個人風格，表現月曆的整體視覺效果。

除了傳統的圖片外，純粹設計的表現，由於電腦設計應用日益普遍，充滿現代感的設計作品的出現將是可預見的。

國人在月曆的圖片的選取上，已漸漸偏向本土性題材，例如風景、生態、民俗、花卉等。而特別的一個轉

★對自然物、人造物的形象，用寫實性、描繪性、感情性的手法來表現，讓人一目了然就能瞭解它表達了寫什麼，其特徵是容易讓人由已知的經驗直接引起識別及聯想。

變是一向以古物爲主題，講究月曆「掛」的效果之公家
機構、大型企業，這一兩年因受到許多新銀行即保險金
融服務業成立的影響，也紛紛改用新的攝影題材爲月曆
圖片，以求彰顯新作風與新形象。

　　月曆的插圖設計，以攝影表現最常見。無論寫實、

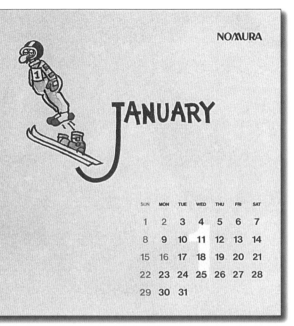

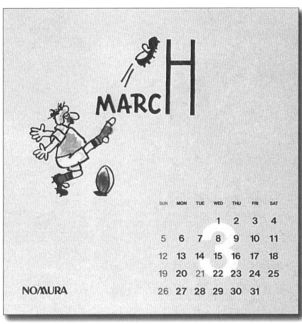

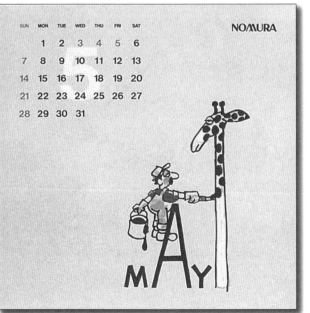

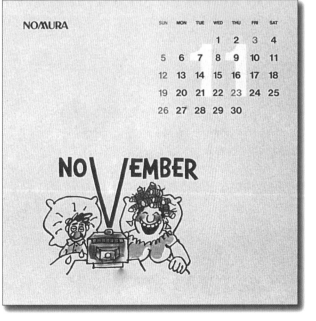

★在半具象的表現中，易使人瞭解畫面的具象性與人生理上、心理上的抽象性，把
具象與抽象很適當的融合在一起，因此具有多方面的吸引效果，使人產生趣味化的
感受。

具象、超現實或精密的電腦繪圖，都能滿足現代人的視覺感受。彩色印刷的發達，完美地提供月曆設計的插圖畫面再現。圖面的內容則約略如下：

繪畫類：國畫、書法、西畫、漫畫、插畫及電腦繪圖等。

人物類：明星照、模特兒、仕女、人體、可愛兒童等。

民俗類：民俗活動、古文物、地方特色等。

動物類：海洋世界、昆蟲世界、珍禽異獸、可愛動物等。

月曆的插圖表現形式，以繪畫為題材，在西畫方面有屬於古典的、寫實的宮廷畫，及現代油畫水彩或素描。國畫設計則如故

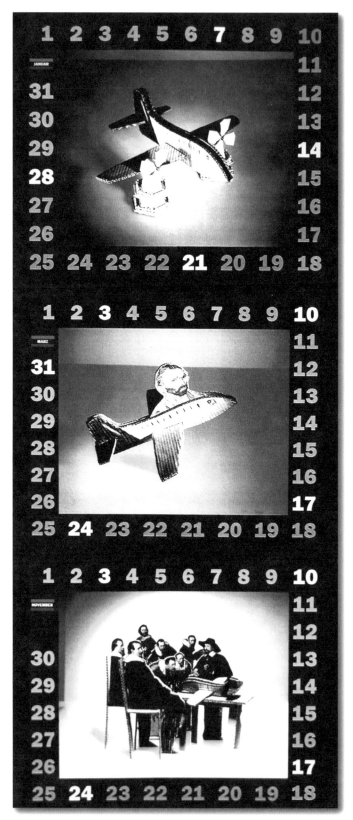

宮名畫或現代的山水、人物、花鳥等。其他也有工藝、雕刻、民間藝術活動等作品。月曆的設計須注意勿因插圖的裝飾性強，而失去原有的機能性。

以特殊技法表現的插畫，可以表現插畫家的個性彰顯於月曆設計，具有和攝影不同的優美效果，令人有親切感。

插圖設計的三大訴求機能：

1.吸引讀者注意廣告版面的「視覺效果」。

2.傳達廣告內容給讀者理解的「看讀效果」。

3. 使讀者視線引至文案的「誘導效果」。

（二）攝影

攝影的敘述力強，能具體而直接地將我們的意象、幻想、感觸以讀者能瞭解的形式表現出來，使平庸的事

★利用印刷的合成效果，彌補攝影無法達到的效果，並藉此製造矛盾或將畫面重新組合，脫離現實，滿足人們的好奇。

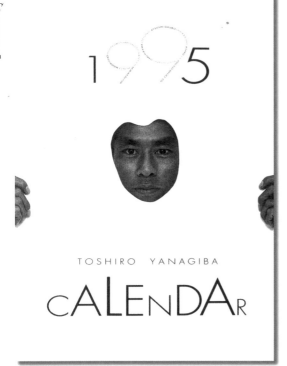

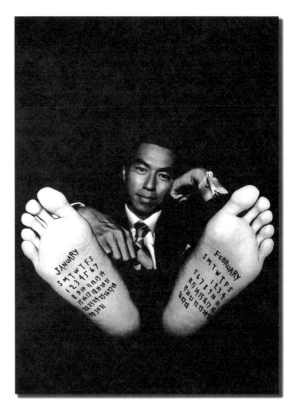

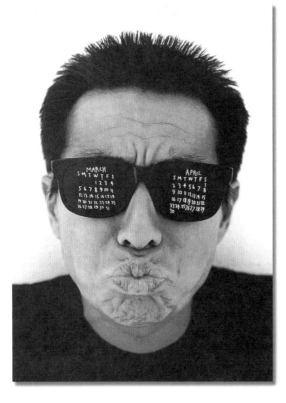

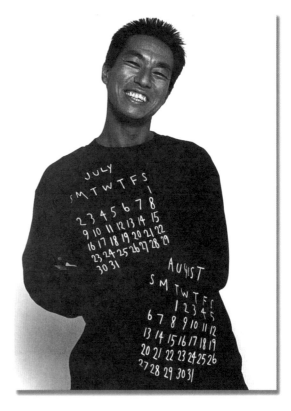

★以明星為月曆的插圖，滿足明星崇拜者的佔有感。

物變成強而有力的訴求性畫面。攝影不但能忠實地反映出具體物像，更具有強烈的創造性意味，所以比文字強85%。但並非語言或文案表現力量減弱，而是攝影的圖片在視覺傳達上能輔助文案幫助理解，更可使版面立體、真實。但必須注意，如果內容過於複雜，就根本無法引起讀者閱讀的興趣。因此如何強化圖片，攝影前必須注意考慮如下因素：

1. 攝影內容的視覺強度、大小、對比及運動空間等。

2. 趣味的內容順序：人物→動物→靜物→風景。

3. 人物特寫的前段順序：眼→臉→上身→全身→遠景。

4. 畫面的高彩度部分要有明快、高雅感，低彩度部分要有嚴肅、古典和神秘感。由於低明度中的明亮部分，反差大，容易形成重點，所以可依畫面做細緻的層次拍攝。

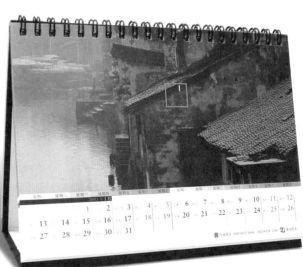

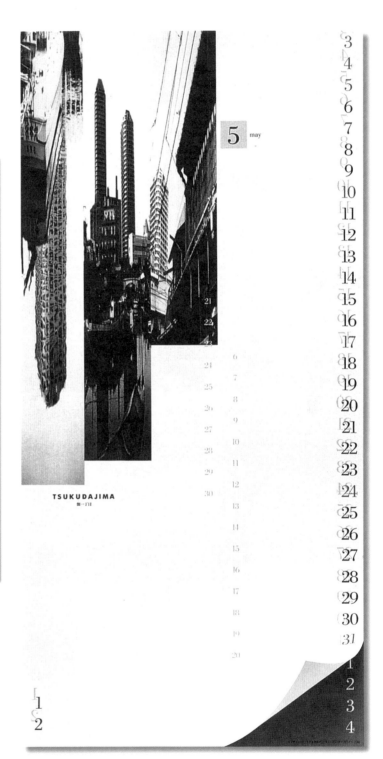

★攝影的圖片在視覺傳達上能輔助文案幫助理解，更可使版面立體、真實。但必須注意，如果內容過於複雜，根本無法引起讀者閱讀的興趣。因此如何強化圖片，攝影前必須注意考慮。

★透過色板的調換，改變原稿的色彩而產生特別的效果。

JULY 1988

AUGUST 1988

SEPTEMBER 1988

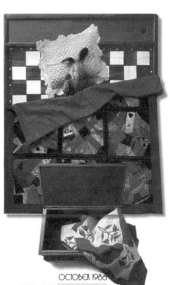

OCTOBER 1988

★突破現有的被攝體，創造道具，賦予想像，將不可能變成可能的組合，成為一種虛幻的畫面、超現實的影像。

　　攝影或插圖的完成，只是提供印刷的原稿而已，在整個印刷的過程中，可塑性仍然很強。

　　印刷可透過色版的調換，局部或全部地改變原稿的色彩而使其有特別的效果。

　　用橫或直幅的壓縮變形，使正常的造型拉長或變寬，可加強趣味性，使毫不起眼的原稿充滿趣味。

　　利用印刷的合成，**彌補攝影一次完成的困難**，並可藉此製造矛盾或將畫面重新組合，脫離現實，滿足人們

的好奇。

　　由於月曆是最佳的「PR」（公共關係）媒體，最重
公司的企業印象，所以無論是插圖或者攝影，都要以整
體系統化的精神，達到最強烈的廣告效果。

　　目前有「WOWOW」之稱的日本衛星放送月曆設計，是
數字型月曆。備註欄是寬廣的三條線四段式組合，主要
目的是將自己想看的電影及想聽的音樂甚至想錄的節目
等，作為備註來用。在設計上，月份的數字由宇宙感立
體數字構成。

　　1.為了迎合大眾，使月曆能夠吸引人，以產品來表
現的方式已經大量減少，但是並非個個皆有此必要。

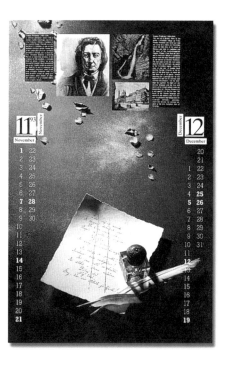

★以故事圖說的表現形式,來說明偉人、發明家。

★此月曆特寫出十二張風景相片，風景圖反射種種的思想表達。

2.插圖式表現，可以隨心所欲地將不可能變成可能
的組合，成為一種虛幻的畫面，或超現實的影像，甚至
於把傳統的月曆部分也巧妙地安置在畫面中，成為不可
分的完整畫面。這種做法很特別，但插圖要細膩，用色

★內文插圖與數字編排。

也要極為小心，才不至於淪為粗俗。

　　3.創造道具、賦予想像。道具是死的，但聯想卻是活的，適當地表現，能化腐朽為神奇。配以生活中所接觸的實景，進一步將道具人格化。這種手法曾經有不少

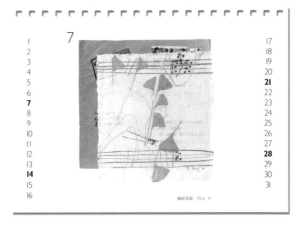

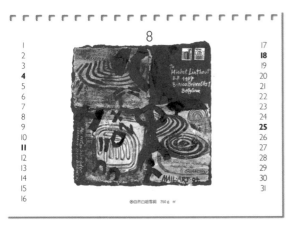

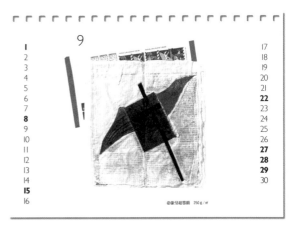

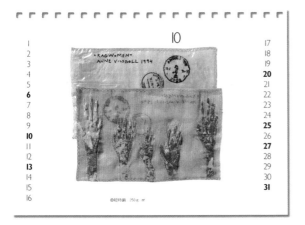

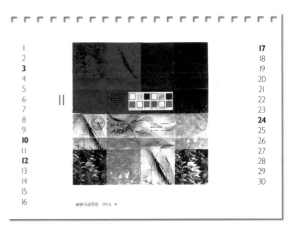

★內文插圖與數字編排。

廠家使用過，也幾乎都是類似的表現方法。不一定要用現有的被攝體，而是可加以創造的。

4.相同的手法，建立企業形象。月曆畫面的製作在沒有時限的狀況之下，一年、兩年，甚至三年都採用類似的表現手法，很明顯地將企業形象固定化，也是很特殊的做法——只要耐看不失於呆板。

5.在設計效果上求突破。一個月份使用兩張圖片的做法，或者將兩個月兩張圖片安置於同一頁上，兩張圖

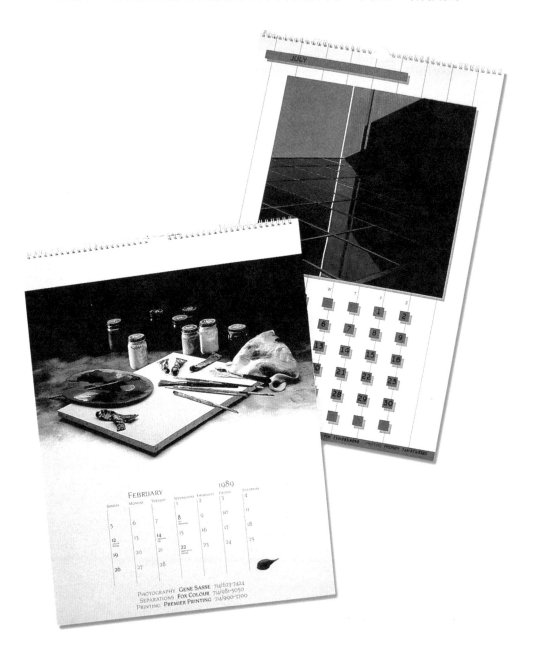

片相互呼應，具有強迫性的視覺效果。

　　6.以攝影家的風格為企業形象的依據。任何一個藝術家在自己的風格形成之後，並非短時間即能改變，即使有改變，也很難在一夕之間就完全改頭換面。同樣的情況，企業形象也非守成不變就好，所以如果能借用獨具風格的藝術家之手來製作，不管如何變化，大致的味道仍不會相去太遠。

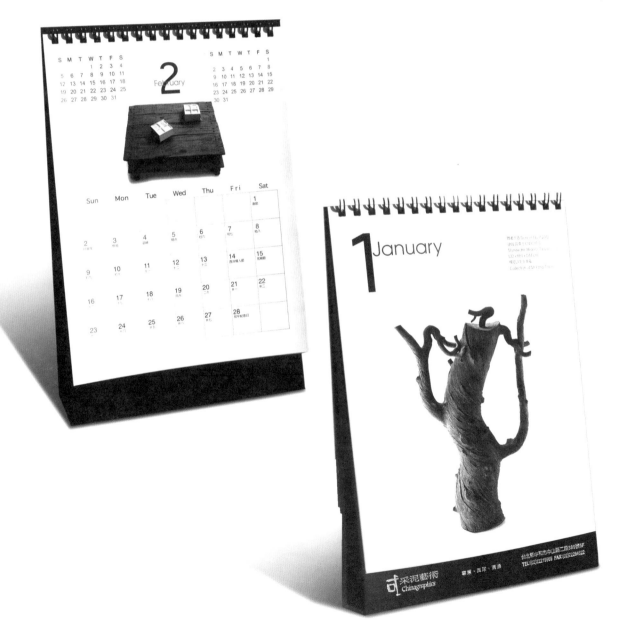

（三）色彩

　　從光的質量進入視覺細胞而產生色的對應，到心理意識探討反應，顏色絕非一成不變，而是隨著背景改變色彩表面的關係。色彩的研究是運用色彩的色料特性來表現。從心裏反應塑造情境，因人的感覺、態度、記憶、聯想、喜好的差異及對色彩的感受，隨著年齡、性別而有所不同。

　　格斯門（Grassman）認為物體的反射光與眼睛所能承受的能量，對色彩的視認度有決定性影響，因此提出了幾項色彩的基本性質：

物理性：光源能量反射與物質和色彩的關係。

化學性：指色料的製造與改良。

生理性：眼睛對色彩的感覺。

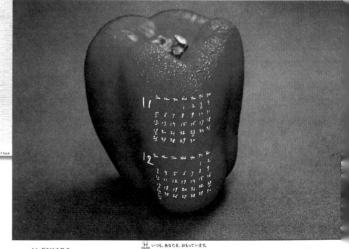

★色彩有不同的形狀感，紅與綠的互補
所造成的協調感。

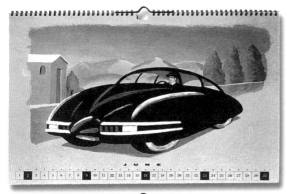

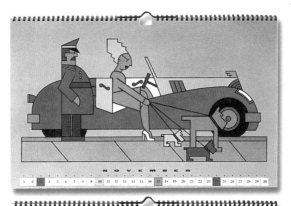

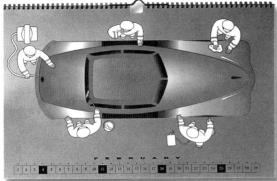

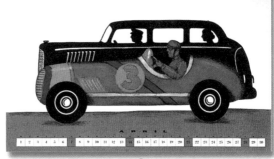

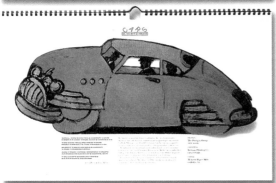

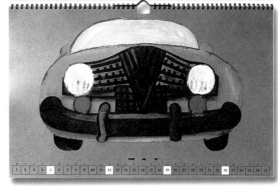

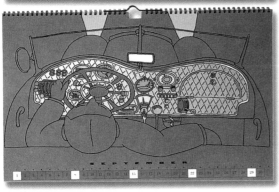

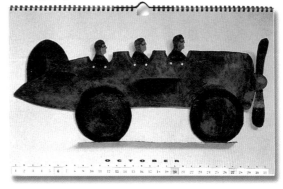

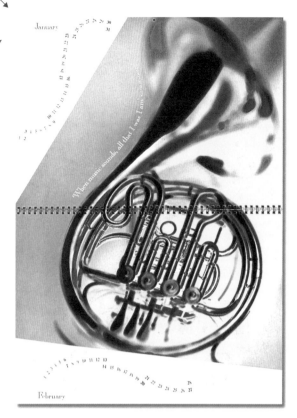

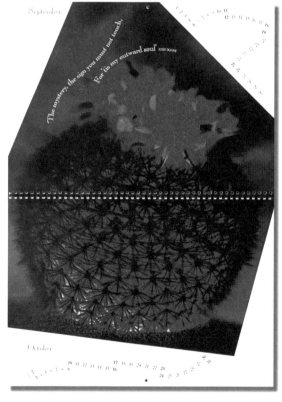

★內文插圖與數字編排。

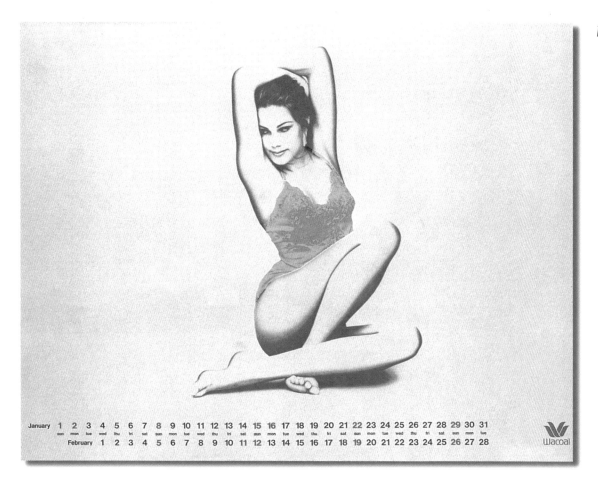

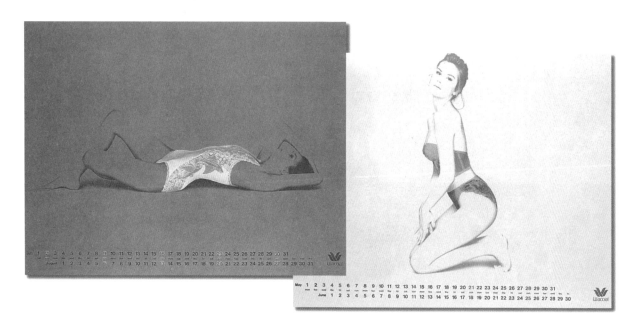

★WACOAL 各個顏色所表現的形狀感，整體構造所透露的訊息。

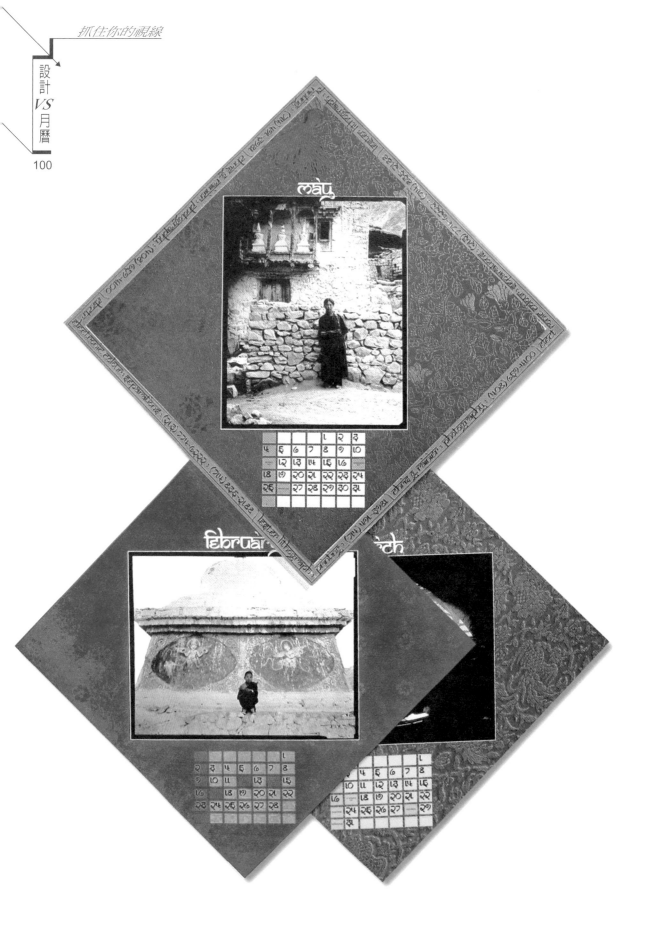

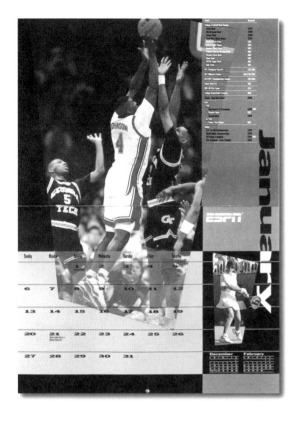

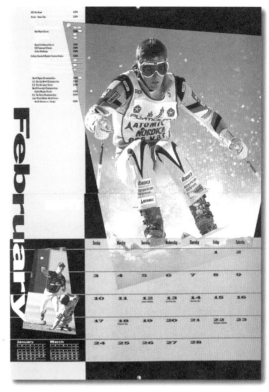

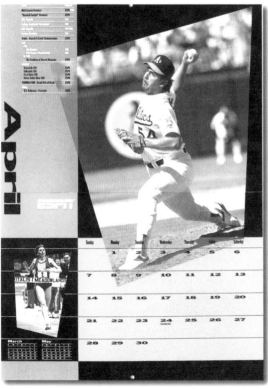

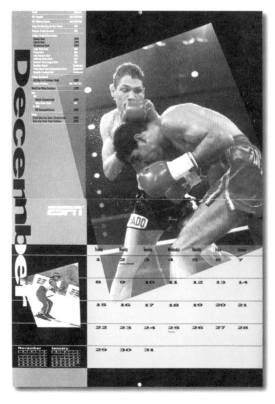

心理性：指視、聽、味、觸覺對色彩的反應，受表面明度、色相、彩度所影響而產生的強弱、興奮、華麗、樸實等感情聯想效果。

表現性：能把我們感覺和想象到的事物形體，透過色彩表現在立體造型上，把握色與形的構成要素，做傳達設計。

如何對色彩掌握運用，是設計師創作作品成敗的關鍵，而色彩學說的基本知識當然有用，但若更深入瞭解

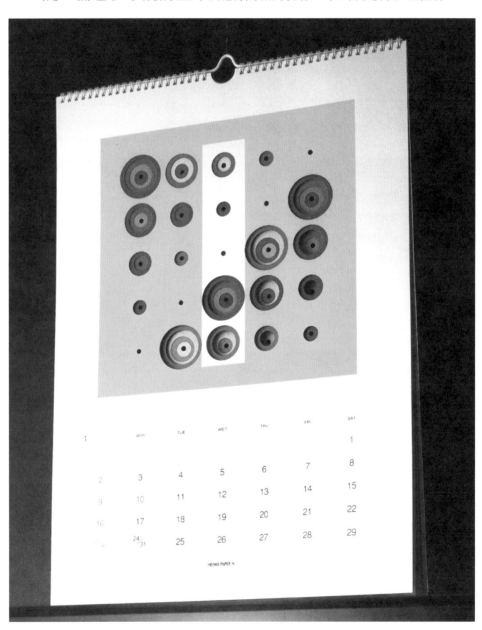

色彩的心理性並且實地的運用，將更有收益。

　　色彩的心理錯覺：由於眼睛的錯覺關係，不同明度和純度的色彩，常有不同的感覺。如下：

　　1.**前進色和後退色**——紅、黃、橙等暖色有一種膨脹和縮短距離的感覺，稱為「前進色」；青、靛、紫等冷色，有一種收縮和遠離的感覺，稱為「後退色」。

　　後退色比前進色顯得弱，在暖色底色上，常有低陷的感覺，但綠色處在中間狀態，不是前進色，也不是後退色。

　　2.**色彩的面積**——不同明度和純度的色彩，會產生

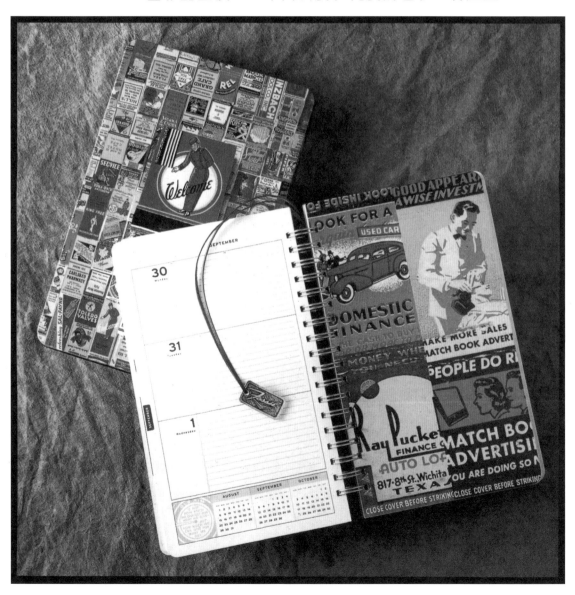

不同的感覺。明亮的色彩比陰暗的色彩有較大的感覺，而暖色比冷色有較大的感覺。

3.**色彩的質感**——色彩有柔軟與堅硬的感覺，淺淡色彩有柔而滑的感覺；而深暗色彩有較硬的感覺，如黃色和粉紅色顯得軟弱無力，青色則顯得較為堅強，金銀色則閃閃生光，有金屬的堅硬感。

4.**色彩的重量**——色彩有輕和重的感覺，明亮色彩如黃、橙等色便有輕快活潑的感覺；陰暗色彩如藍、紫等則有沈重遲鈍的感覺。

5.**色彩的密度**——薄的色彩如青、綠等冷色，因其密度較小，便有一種濕潤和透明的感覺；但是稠的色彩如紅、橙等暖色，因其密度較大，常有一種乾燥和不透明的感覺。

6.**色彩的安全感**——一種色彩設計，假如上半部是陰暗的色彩，而下半部是明亮的色彩，上重下輕，便有

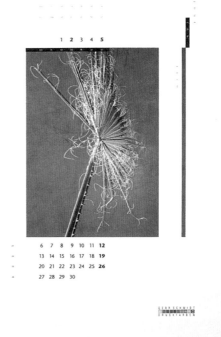

不安全的感覺。紅、橙等有刺激性色彩，表現警覺和危險；而綠色則有溫和的感覺，代表安全。

　　7.**色彩的聲音感**——色彩可以代表聲音的高低，鮮明色彩表示尖銳的音調，陰暗色彩則表示低沈的音調。綠色表示樂曲的隨風飄揚；紅色表示喇叭聲的呼喚而快速前進；藍色是柔和而低沈的音調；紫色表示笛聲的搖揚；棕色是陰沈的低調；橙色是銅鈸聲的播散；黃色則是管樂聲的明快；灰色則是沮喪的喃喃自語。

　　8.**色彩的形狀感**——色彩有不同的形狀感覺。紅色代表堅實、耐久、乾燥、不透明和成角狀的感覺；橙色代表長方形，有乾燥、溫暖和迫視的感覺；黃色是三角形，表示陽光、尖、銳、成角狀的感覺；綠色是六角形，雖有角度又似圓形，有清涼、新鮮的感覺；青色表示橢圓形或後退，有冷酷、濕潤、透明等感覺；紫色表

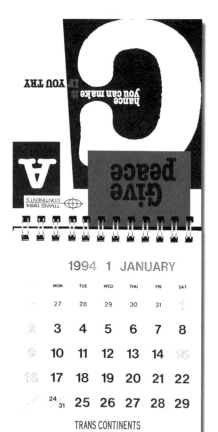

January

1

TOTO

M	T	W	T	F	S	S
31	1	2	3	4	5	6
7	8	9	10	11	12	13
14	15	16	17	18	19	20
21	22	23	24	25	26	27
28	29	30	31	1	2	3

示橢圓形,有柔和、愉快、明確和難以捉摸的感覺。

9.**色彩的疲勞感**——太鮮明或太晦暗的色彩都有疲勞的感覺。前者刺激力太強,容易使眼睛疲勞;後者則需要集中視力才易看,也容易使眼睛疲倦。紅與紫的疲勞作用最大,而綠色的疲勞作用最小。

月曆是一種服務顧客的公共關係媒體,因此企業印製月曆的廣告,需要避免有礙月曆審美性的過分貪心表現,因為加入過大的廣告,容易破壞整個月曆的氣氛,也會引起使用者的反感,而不樂於掛用。

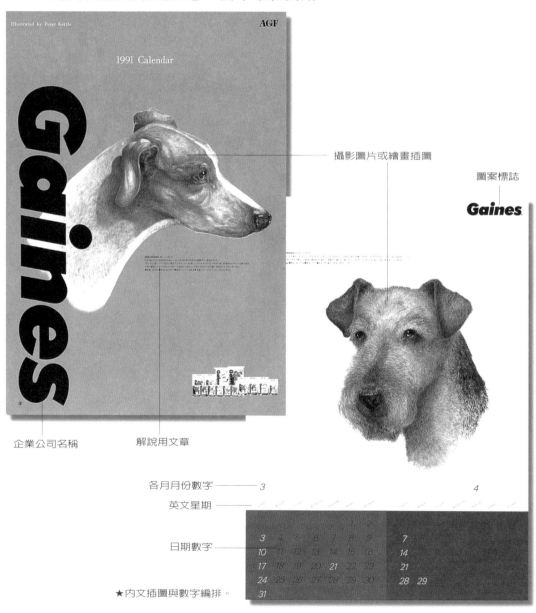

★內文插圖與數字編排。

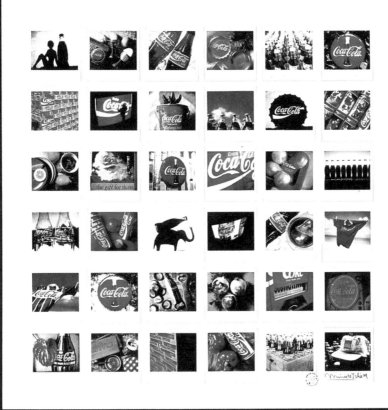

Coca-Cola® Calendar 1995

★Coca-Cola 以靜態廣告，強調商品的方式之廣告性月曆。

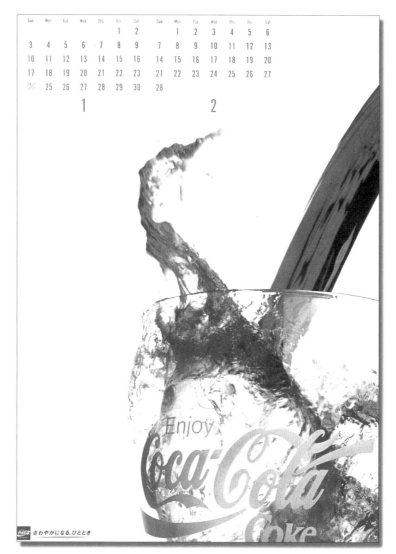

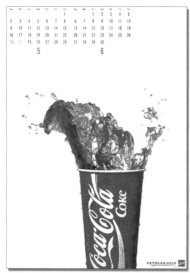

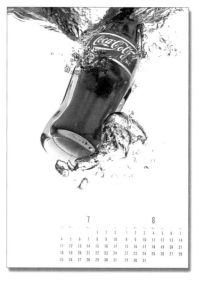

★Coca-Cola 使讀者視線引至文案的「看讀效果」。

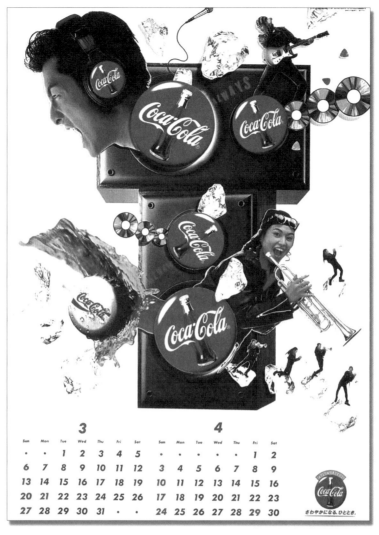

★Coca-Cola 以主題插圖，配合多種變化編排方式，使得每張月曆都有其不同的視覺效果。

月曆的紙張應用

　　一般禮品包括食品、日用百貨、文具用品或設計特殊的精美贈品，爲何僅有日、月曆及工商日誌能廣受青睞呢？主要在於此類產品不但實用，隨時要看、隨身可用，而且更是廣告宣傳最具持久性的媒體，只要對內容或外觀加以設計，迎合受禮者的喜愛，即能有持續一年的廣告效果。

　　從月曆的紙張應用來講，目前較常見的仍以超級銅版紙及特殊銅版紙居多，這兩種紙張的印刷表現較能達到鮮豔亮麗的效果，而其實際用材尚有許多較特殊的種類：

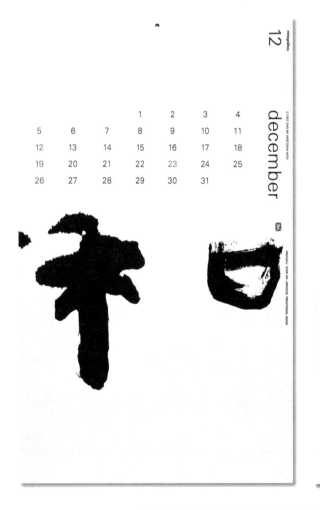

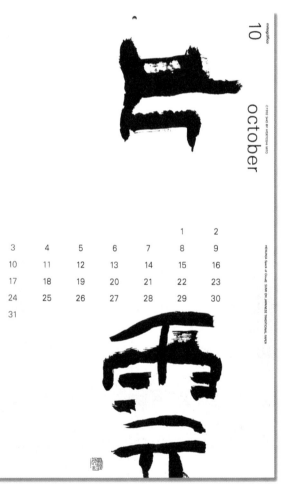

★書法家以水墨表現抽象構圖，配合書寫流利的中文，充分表現流行的趨勢。

　　合成紙：紙質均勻，具完全抗水性，張力特佳，堅韌，抗破裂，除可做精美彩色印刷之外，亦適合燙金、壓凸等特殊加工處理。

　　鐳射紙：經特殊鐳射壓花處理過的嶄新用紙，表面光澤亮麗，具有不同角度的閃爍效果，經彩色印刷後，則更能突顯出五光十色的精彩畫面。

　　美術紙：這裏是指色彩較淡、稍具紋路的素面美術紙。尤其在國外的月曆上較爲常見，此類紙張的印刷表現，不但圖案設計上非常傑出，在各種印刷及加工上的

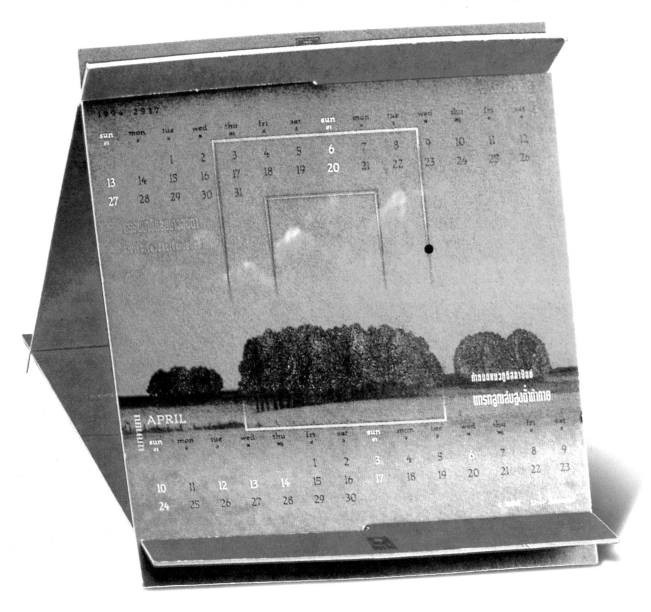

1
JANUAR
JANVIER
JANUARY
1986

HALLEY'S COMET

RICOH

Sonntag Dimanche Sunday	Montag Lundi Monday	Dienstag Mardi Tuesday	Mittwoch Mercredi Wednesday	Donnerstag Jeudi Thursday	Freitag Vendredi Friday	Samstag Samedi Saturday
··	··	··	1	2	3	4
5	6	7	8	9	10	11
12	13	14	15	16	17	18
19	20	21	22	23	24	25
26	27	28	29	30	31	··

★RICOH 經特殊鐳射壓花處理過的紙，表面光澤亮麗，經彩色印刷後，產生五光十色的閃爍效果。

應用也各具效果，是值得大力推廣的應用紙材。

　　金箔紙：有平光、亮光及壓花等，亦具有防水性，紙材表現相當平滑光亮，經彩色印刷後，效果十分特殊，亦適合網版印刷或打凸、壓花等表現。

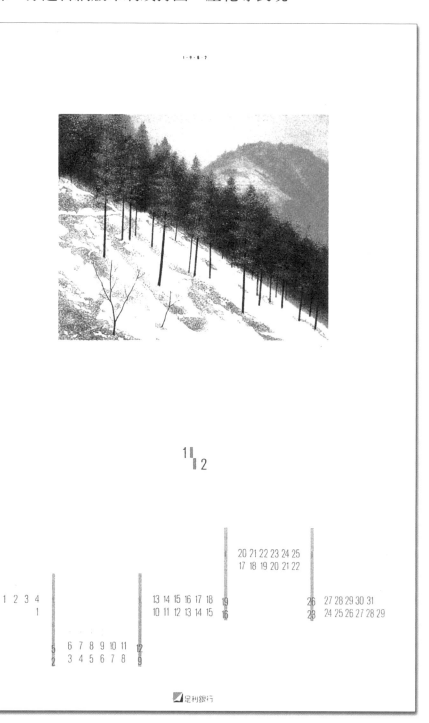

描圖紙：張本身略具透明度，用在彩色印刷上，不但效果特殊，而且相當富創意性。印刷時採用透明油墨或不透明油墨，其效果截然不同，值得嘗試。

工商日誌、萬用手冊等除內容多樣及設計編排美觀外，最影響其價值的當屬外表所使用的封皮材料，一般較常見的有充紙、充皮布、書皮紙、羊皮紙及仿真皮紙等，這裏介紹幾種質感較爲高級的封皮用紙：

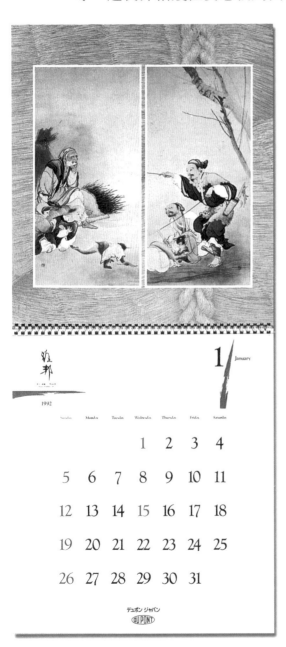

書皮紙：表面質感高雅，裱貼加工性特強，適合網版印刷，打凸、燙印、燙金等加工表現，甚至在達到可接受的標準定量時，代為編織文字、標誌圖案，可更增廣告效益。

合成皮：硬挺度特佳，不需經裱背即可使用，表面的加工特性與書皮布相同，而其使用範圍則專屬於活頁式工商日誌的裝訂。

美耐皮：是目前國內市場種類最多的

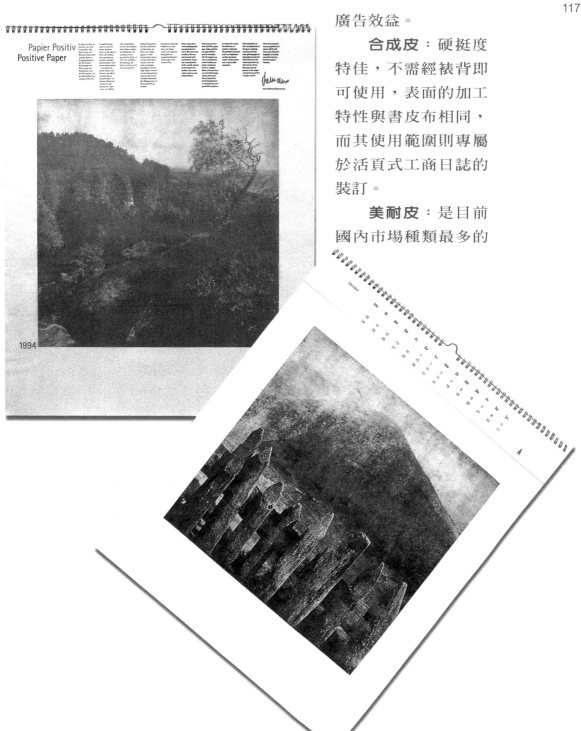

封皮材料，進口及國產的品牌即有一二十種，其中不乏質感與真皮不分軒輊的，使用時應仔細比較。

真牛皮：由德國進口，是市場唯一的真皮，表面經過美化處理，價格雖較昂貴，但相對的，其效果及所顯示出來的價值，均淩駕於其他封皮材料之上。

適合表面紙板的紙張，如薄美術紙、錫箔紙、鐳射紙、宣棉紙、金花紙等，只要在紙張印刷前的設計上較為用心，依然會具有不錯的高雅質感。

月曆的加工與裝訂

設計傑出的壁掛式月曆，可以成為一個空間環境的主要點綴藝術品，並提升主人的品味。

設計師除了在月曆畫面的圖案設計、文字編排等上

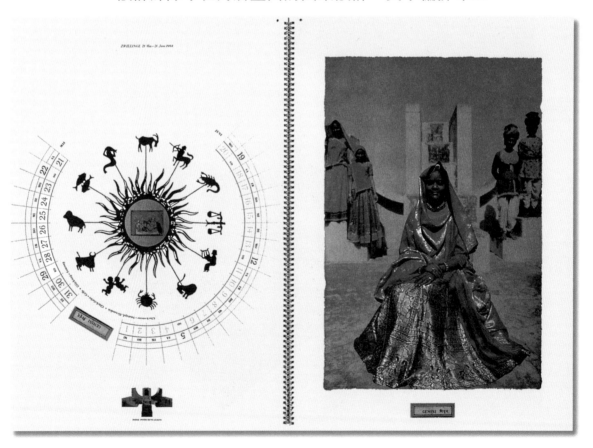

★巴比倫人黃道十二宮中的星座，即今天西洋占星術所稱之水瓶、雙魚、牧羊、金牛、雙子、巨蟹、獅子、處女、天秤、天蠍、射手、山羊等十二星座。

極盡設計之能外,在紙張材質的應用上,更多了許多變化,甚至更先進地運用印刷上的技巧與印刷後加工的特殊效果表現,使「月曆」的設計提升到更高層次。

加工方法可以改變印刷用紙或油墨,也可將圖樣一張一張貼上去,也可一部分以不定型製作,再壓上箔紙或浮雕處理,如下例,加工的方式不勝枚舉。這些加工都是爲了提高格調品質,所以較費成本及時間。

就算不做這些特殊加工,除一頁式的月曆之外,若要做成冊子就必須裝訂加工。如果是桌上型的,就必須

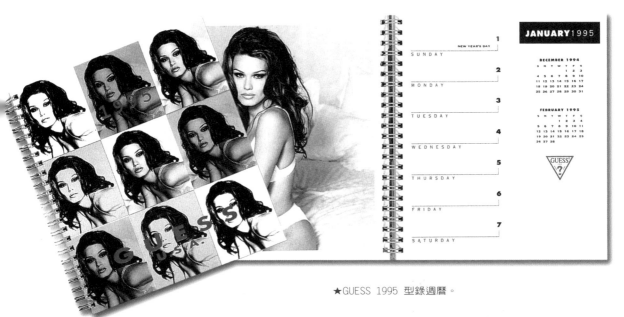

★GUESS 1995 型錄週曆。

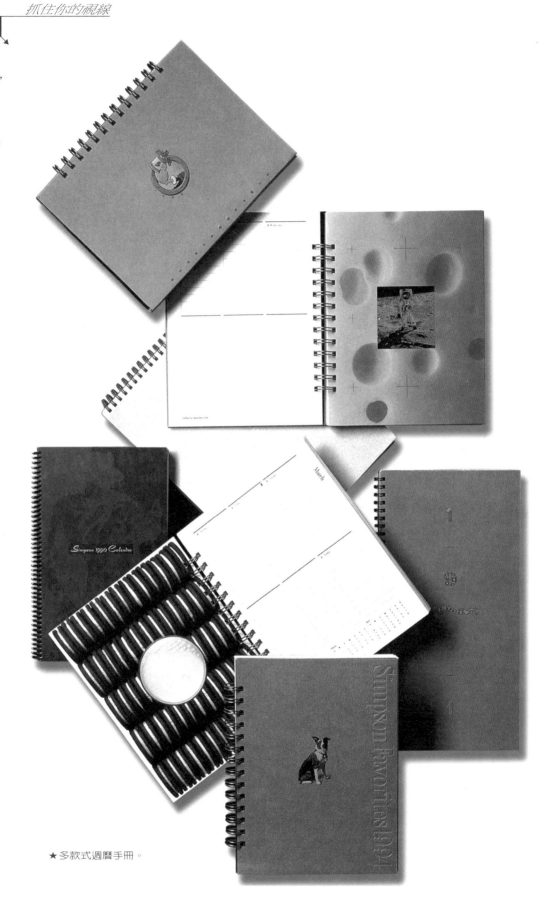

★多款式週曆手冊。

有個可以立起來的子，而日記型或手冊型的就必須考慮到一些製書裝訂的處理。數頁式的月曆就像上圖一樣，有其另外的製作方法，燙金最常被採用，而配合大小相配稱的鐵絲圈或塑膠圈亦頗受歡迎。

　　裝訂的方式形形色色，有的月曆正面印日期，背面印上個月的圖片，釘孔在上，拉下一張之後，垂下的部分是月曆，掛著的部分是圖片，無形中使月曆平增一倍的長度；也有活頁式的裝訂和固定一月撕去一張的。

　　「禮輕情義重」為成本原則，而日曆、月曆或工商日誌最能符合此一要求，但如果在成本相差無幾的條件下，應選擇較能表現高貴氣質的材料來應用，才不致造成收禮者「既收之，則棄之」的狀況，使「送禮」反而變成了「失禮」。

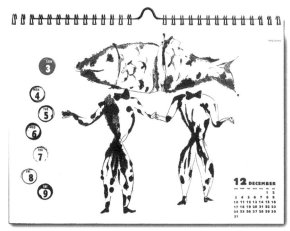

★立式月曆。

★封面設計。

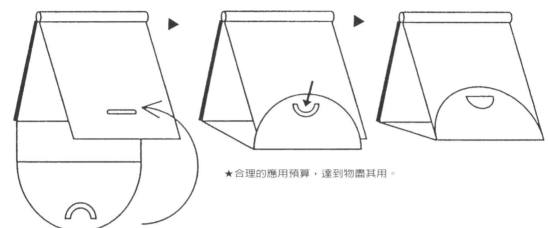

★合理的應用預算，達到物盡其用。

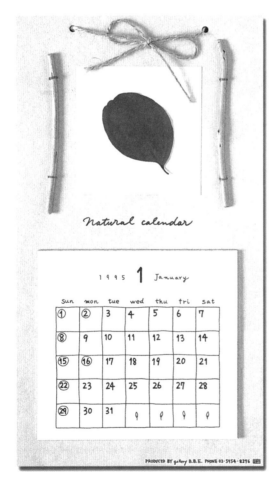

natural calendar

1995 **1** January

sun	mon	tue	wed	thu	fri	sat
①	②	3	4	5	6	7
⑧	9	10	11	12	13	14
⑮	⑯	17	18	19	20	21
㉒	23	24	25	26	27	28
㉙	30	31	♀	♀	♀	♀

PRODUCED BY gallery B.B.E. PHONE 03-5954-8296

★上、下兩段的壁掛式月曆。

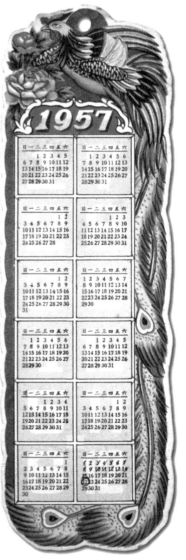

★1957書簽式年曆。

golf balls on their way to the green

By 1457, the Scots as a people had become such avid golfers that James II banned the game, citing national security: too many subjects, he feared, were neglecting their archery for clubbing a ball with a stick, thereby leaving the realm defenseless. But subsequent monarchs were more sympathetic, and golf not only persevered, it thrived. By the start of the 16th century, informal courses had been established for the links at St. Andrews, Dornoch, and North Berwick. In 1552 a license was issued permitting John Hamilton, archbishop of St. Andrews, to raise rabbits on the northern portion of the links and reserving for all time the right of the ordinary to "play at golf, futball, shuting...with all other manner of pastimes." Closing of the links was expressly forbidden. The first golf club of record was formed at Edinburgh in 1744; the first tournament was held there in the same year. But it was 20 years later and 30 miles to the north that the standard of 18 holes per round was set, when St. Andrews combined two of its 22-foot, 11-hole) holes with two others, leaving a course of 18.

The natural beauty of St. Andrews and its companions has served as a model for all the golf courses since built by man. But however expensive, or whatever grandiose design, not one of these newer ones captures the raw drama of the Scottish links. If the unacquainted golfer at first finds these courses to be monochromatic and undefined, he or she soon succumbs to their deeper appeal. Here, the rush of clouds across the silver sea, the expansive winds, the penetrating mists that so often hide the inland hills — none can match the sheer strength that is the essence of the land itself. For the true lover of golf, the links of Scotland both fascinate and challenge, both inspire and charm, and offer as reward their own subtle splendour. Not far from St. Andrews and Dornoch, near the coastal city of Aberdeen, the Donside Mill produces a range of printing papers that, like golf itself, stems upon the finest of Scottish tradition. These papers owe their integrity to an alkaline base sheet that accepts more coating material, of a finer consistency, than any domestic sheet commonly available. Originally marketed under the Gleneagle name, these premium sheets have now been represented by a second-generation paper, Consort Royal. Consort Royal's triple-coated surface offers exceptional ink hold-out and the printability demanded by visual communications of the highest calibre. Take, for example, the fine photographs of Scottish golf courses reproduced in this calendar. The low luster and tactile appeal of Consort Royal Silk aptly capture the mood of a morning on the Scottish links, and, just as the links call forth the best of a golfer, bring the best out of the photographs. Moreover, Consort Silk's finely finished surface retains ink gloss for heightened contrast and improved readability. In addition to the creamy-white Silk Tint and bright-white Silk, sheets used in this calendar, Consort Royal is also available in Brilliance, a higher-white, ultra-gloss sheet with an extraordinarily smooth surface. All can be specified in conventional sizes and weights of Bk 100 Text and Bk 80 and 100 Cover.

Consort Royal 1989

11

Sunday 1 Monday 2 Tuesday 3 Saturday 4

Sunday 5 Monday 6 Tuesday 7 Wednesday 8 Thursday 9 Friday 10 Saturday 11

Sunday 19 Monday 20 Tuesday 21 Wednesday 22 Thursday 23 Friday 24 Saturday 25

Sunday 12 Monday 13 Tuesday 14 Wednesday 15 Thursday 16 Friday 17 Saturday 18

Sunday 26 Monday 27 Tuesday 28 Wednesday 29 Thursday 30

▲燙金

▲塑料板（普通寬度）

▲斜紋鐵絲捲

▲鐵絲圈（金屬）

▲斜紋塑膠圈

▲塑膠圈（金屬）

▲塑膠板（寬幅）

▲高溫壓板

▲平裝、交叉捲

▲厚紙板裝訂

▲中間裝訂（用訂書機裝訂）

▲鐵絲外捲塑膠皮

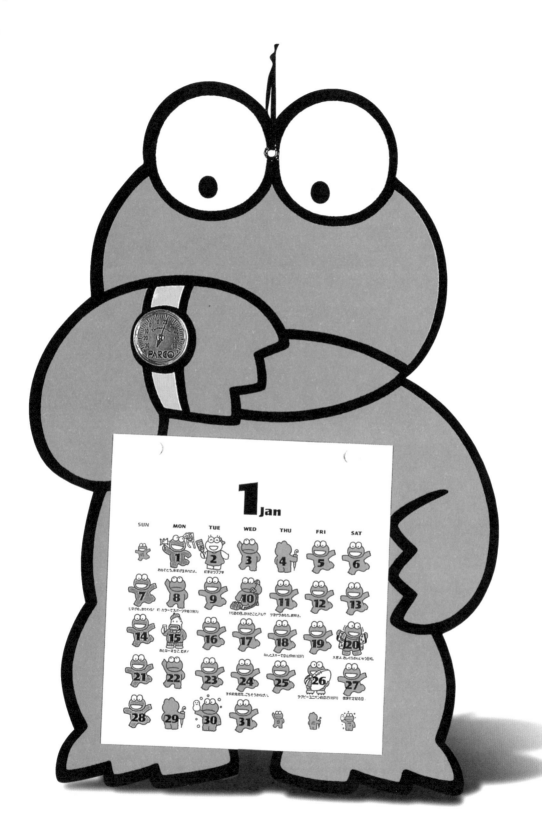

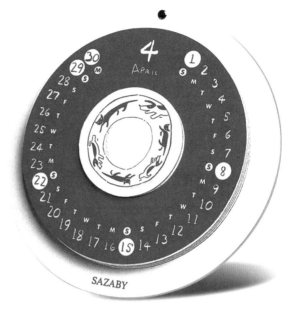

★特殊創意的月曆，以抽取的方式，改變其月份。

★桌上型月曆。

月曆創意設計解析

★上紙挖空顯現下個月份。

★上紙與下紙分貼。

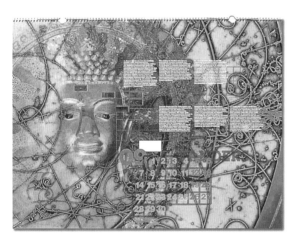

★設計師除了在月曆畫面的圖案設計、文字編排等極盡設計之能事外，在紙張材質的應用上，更多了許多變化，甚至更先進的運用印刷上的技巧與印刷後加工的特殊效果表現，使「月曆」的設計提升到更高層次。

★內文插圖與數字編排。

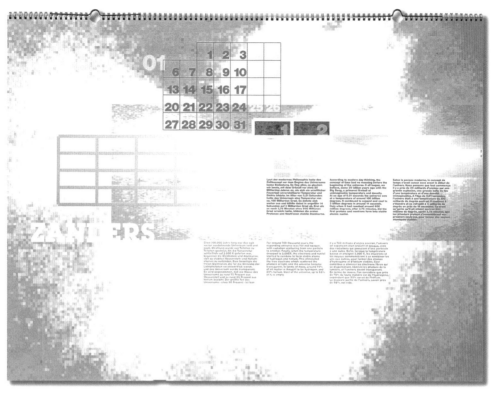

★ 按照現代的看法，在宇宙產生前沒有時間的概念。我們相信它在遠古的200億年前，從無法想像的溫度和密度中，開始於一次遙遠的火球大撞擊。

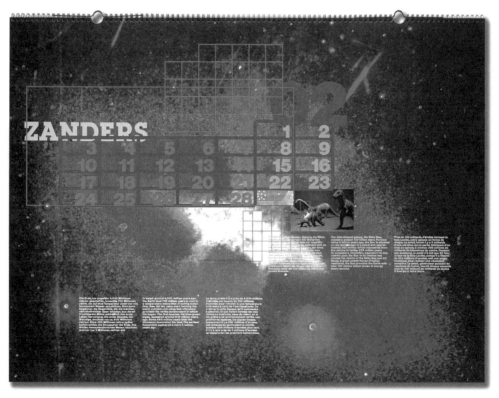

★ 產生於46億年前的地球，用7億年使溫度降至水的沸點以下。至此，才產生了雨，並形成給生命的湖，提供富饒環境、飽含營養而溫暖。

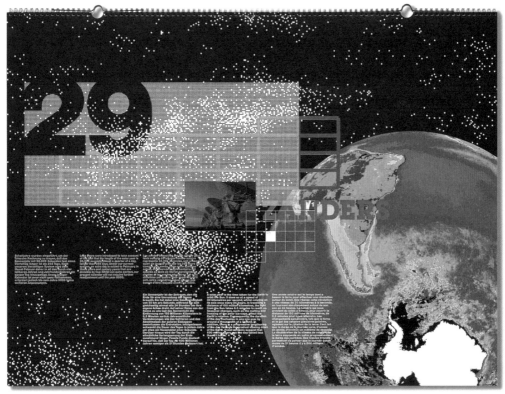

★ 用來計算地球到太陽營運的距離稱為「光年」，它以每秒30千米的速度運跑。每24小時繞軸自轉。光從太陽到地球為1.5億千米，需8.5分鐘。季節變化，如極地的冰雪覆蓋到融化，都會影響地球的自轉。每年的天數變動大約是千分之一秒。此外，地球自轉不斷的變慢，逐漸增長加快了一天，留存的化石表明6億年前的一天不到21小時。

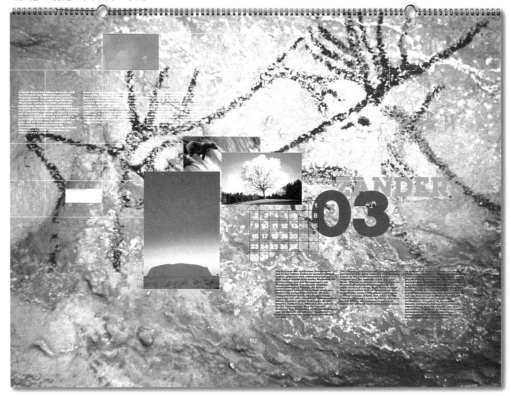

★ 在早期文化中，時間循環的概念佔有支配的地位，大約建立在季節的週期性和日月的運轉。為了避開自然災害所進行的儀式演出，和回歸的神話都由此建立。大多人透過觀察認為，所有生物的年齡都不可逆轉，所以對中國這樣高度發展文明的人來說，相信線形和時間的概念。而對墨西哥、印第安人和猶太基督教徒而言，時間循環是指世界的末日。

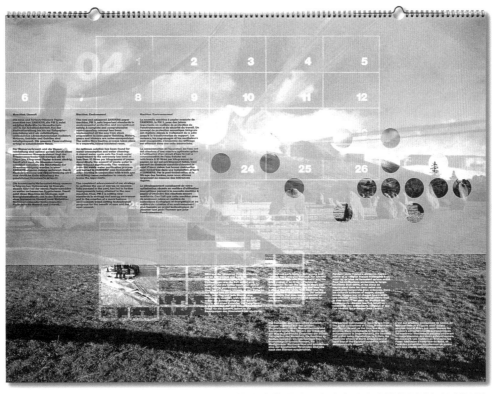

★早期歷史，天文和宗教融為一體。古文明時期本身就是神、上帝在時空中按規則進行短暫的變動。每年在瑪雅和墨西哥印第安年文化祭中，天和小時有著神聖的地位，而時間本身被視為太陽神。因此人們可以透過研究天體運動，來保持對宗教事件的紀錄日曆，和對未來預測的相關徵兆。

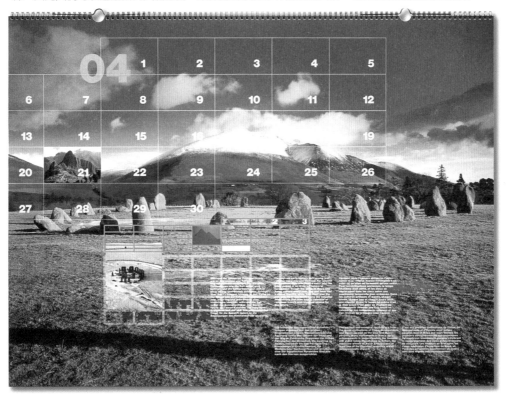

★最早的天文記錄來自中國美索不達米亞（西南亞地區）地區、埃及、印加和瑪雅人類。許多人類早期對天堂神秘交會的紀念碑，至今仍然屹立。英國的石牆、北美的麥田符號以及埃及的金字塔，都是天文上的展示。

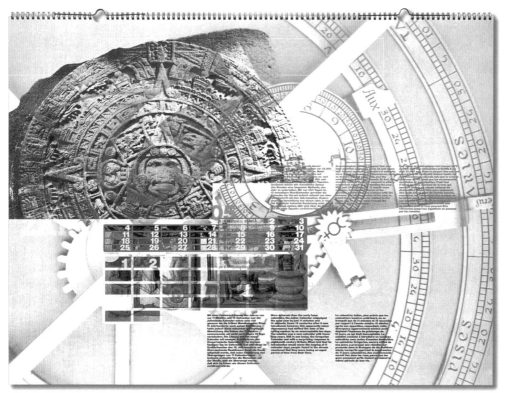

★建築殘留物表明人類在大約35000年前就有了原始的曆法。古代曆法建立在自然現象的基礎上，例如尼羅河水的漲退潮，星辰和行星的運動。月亮每月的週期變化，是潛意識劃分年份的一種簡便手段，陰曆12個月只有364天。然而古代日記則改用季節來制定。現代對年份的概念，其中的月份與月亮無關，可以追溯到埃及的古羅馬時期。

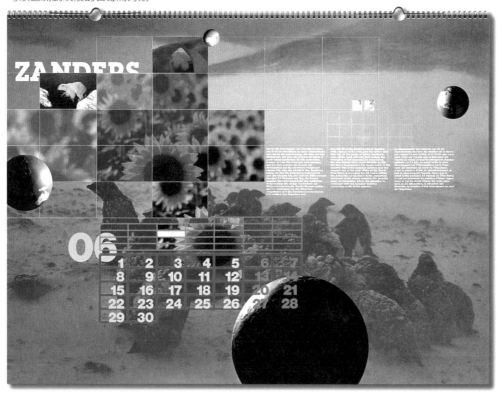

★地球公轉和自轉的傾斜軸，使太陽的射線，照射到由此形成的角度之緯度上，因此產生了季節變化。7月22日主要是折射到南半球，這天在赤道北部是夏至，也是一年中最長的一天。當北極這天是24小時日照時，南極圈則是冬至的永夜。6個月後，12月22日情況相反，在赤道南部出現夏至。

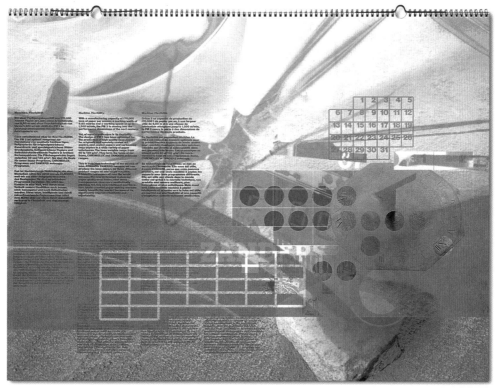

★最早且最簡單的保持時間的技術，是經常以標竿姿態出現的影鐘。幾個世紀以來，在日規中體現影像原理。它的發明是古埃及人最偉大的貢獻之一。為了計算黑暗時的時間，埃及人發明了水鐘，這在中世紀一直流行。同樣在中世紀流行的，還有伊斯蘭人發明的沙鐘和天文鐘，透過觀察太陽和星辰來決定白天或黑夜。直到17世紀，日晷的出現才取代了沙鐘。

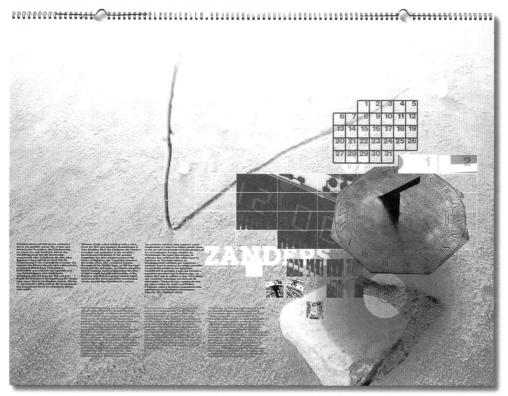

★機械中的演變路徑最早出現在13世紀，它至今仍是個謎。在工業改革方面毫無疑問有著巨大的貢獻，形成了當今西方生活的工作節奏模式。雖然緯度與世界上的子午線仍在舊的格林威治天文台經過，但現在時間信號由國際I—Heure辦公會統籌。這些以24個國家的原子鐘的平均值為基礎。Caesium—133鐘的精確度，為每300萬年誤差一秒。

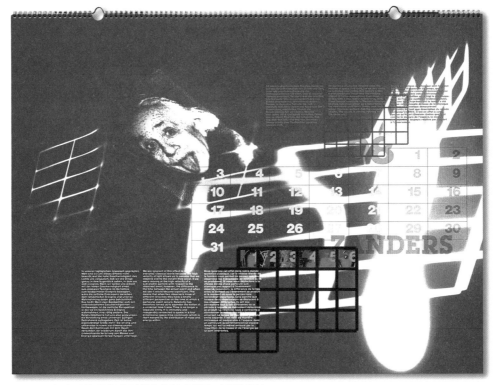

★我們所有有關物理的法則都倚賴於空間和時間的概念。
這兩者決定了發生在我們環境中的一切,類似歐幾里得關於三度空間的直覺。他認為用線條來代表時間,這在西方古典物理學中,直到1905年前都被認為是對真實世界的描述,無人可觸。直到後來,阿爾伯特‧愛因斯坦發現了時間的測量方法,和空間一樣總是與觀察者有關。

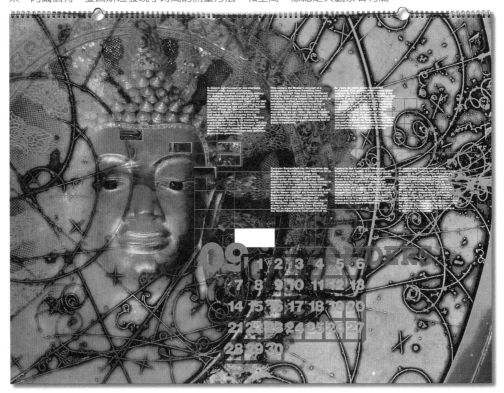

★印度教、佛教、道教的道統內核,是所有事物的統一和相互間作用的認識。在某一方面,這個對於宇宙統一論的想法,和西方對亞原子物體發現的觀點是一致的,即亞原子相互間是不可分的,其屬性是觀察行動的結果的一部分。此外,哲學家說,透過他們對獲得更高意識型態的努力,東方的神祕的時空概念,已進入與相對論同樣的看法。

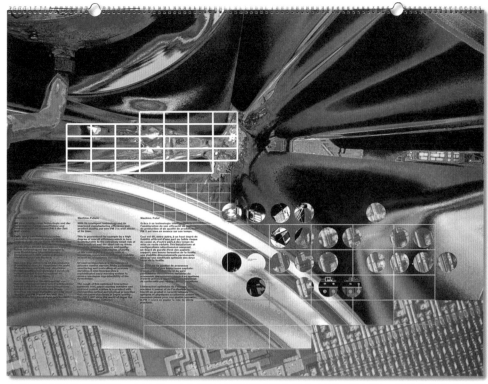

★電腦網路已經迎來了一個時代，在這個時代裡設計和生產的過程，被網路、機器和移動數據所支持。現在越來越多的人透過電子設備處理日常的金融事務。同樣的，另一部分人十分歡迎在家工作的選擇。如今，平行處理及光學技術上的推展使用的發展，保證了數據的處理和變化上的更大效率。

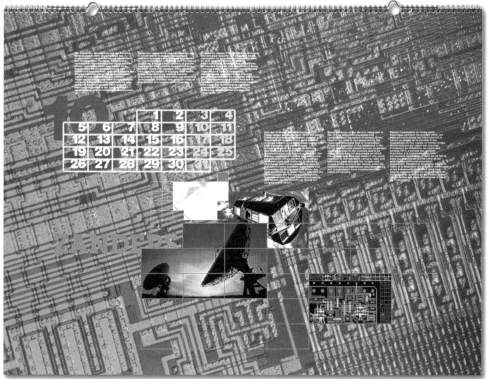

★自從15世紀40年代電報出現以來，電信已經使社會的屬性發生了變革。我們生活的每個方面現在都被快速且無情的訊息所管制。19世紀70年代電話的發明，給大眾帶來了面對面的即時交流，因此產生了一個能為摩天大廈和現代城市提供營運的基礎設施。20世紀，收音機和電視把世界的形象和發生的事情帶到我們家中，而高速數據處理和傳遞則改變了工業的架構。

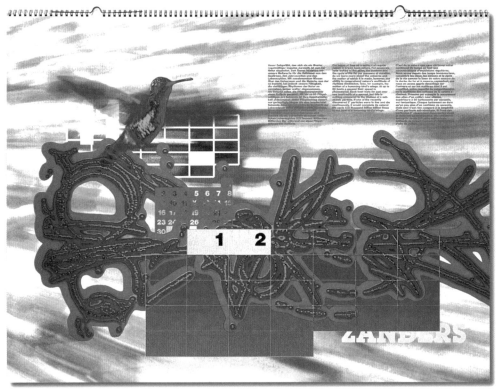

★我們將時間看作一種有規律的脈動的感覺被自然奪走了。很長一段時間，我們用自己的測量模式來看待天空、季節和生命週期。

當我們對宇宙及組成宇宙的物質有了更多瞭解後，我們領會自然的脈動節律能力削弱了。以蜂鳥翅膀運動為例，它們的翅膀每秒振動達80下，這是非凡的，即每次振動僅持稍稍超過百分之一秒。但這與一個亞原子粒子的生命週期比就不算什麼了。最近剛被發現的Z粒子從生到死的生命週期則只有蜂鳥振動一次翅膀（每秒振動達80下）的125乘以10的21次方倍，即其生命週期僅125乘以10的23次方分之一秒。

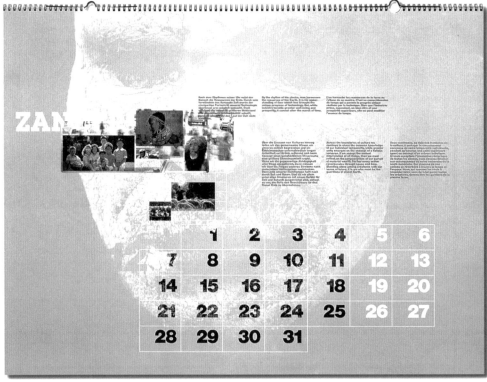

★越過文化的邊界，我們繼續分享關於個體短暫性，和更多的個體在神聖的宇宙中出現的共識。如果我們接受所有事物間都有著相互關係這樣的事實，那麼我們就必須思考我們追求物質財富的後果。因為我們的每一個行為都會從空間和時間上得到迴響。

當我們單獨站在生靈中間，來體會對未來的感知時，我們必須責無旁貸的成為地球的衛士。

月曆的整體攝製過程

一般月曆的照片，以風景、人物居多。近年來由於設計技術與攝影技法的研究與應用，採用暗房技術，將各種攝影技法表現於月曆設計，具有強力的造型感覺與新鮮的特殊效果，令人注目。

1、2月的題目：探索旅行
（Search Fight）

以外景拍攝的正片爲基礎，製作佈景道具，再由巧妙的面具製品印相合成直升機在黃昏時的天空下，照射探照燈做覓尋式飛行。地上廣布著白色和黑色石頭的奇

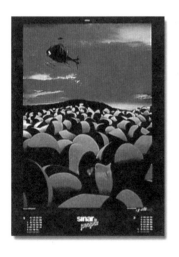
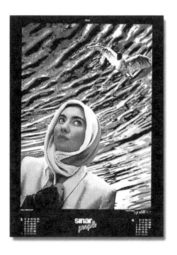
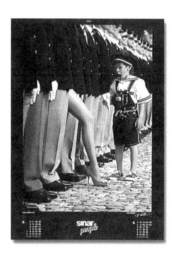
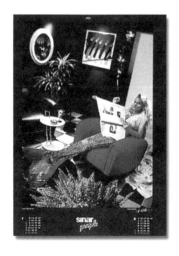
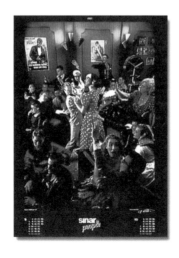
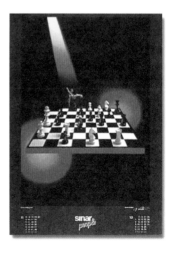

黃昏柔和照明燈

無光澤之燈幕

厚紙板繪製的

黑色天鵝絨背景

聚光照明紅唇

4×5相機

四個反射閃光燈照明天空

傾斜的桌上

黑白相間石頭排列

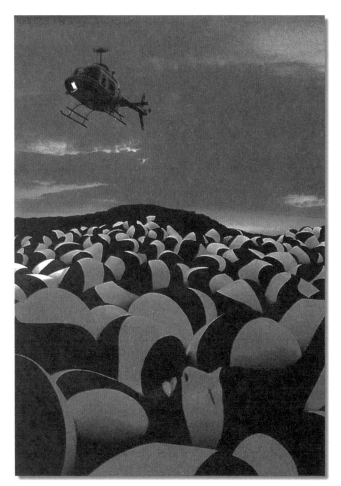

（1）時間有限的黃昏景象。在與HESO的飛行員取得連繫，進行有效率的拍攝。

（2）置於佈景道具中之石頭如人的頭部大小。塗上白色和黑色的石頭，排列於特製台上。佈置如黃昏時柔和光線的照明。

（3）為了縮短遠近感之故，使用600mm的鏡頭拍攝。

幻風景，女人隱約地睡臥其中。

此作品，根據以下的三個階段做出多重曝光：

1.戶外拍攝，在黃昏的天空下飛行的直升機。

2.攝影棚內的拍攝，石頭的風景和睡於其中女人的臉。

3.將以上兩張底片印相合成於一張底片上。

佈景拍攝後將風景正片印相合成。

第一階段——戶外的拍攝

拍攝實際飛行中的直升機，必須將女人的臉和直升機之間的平衡感做成。拍攝鏡頭使用240mm。必要的曝光爲「光圈16」、「快門1/8秒」。爲保持直升機在黃昏時光量連續變化中極端的靜止狀態，用無線電取得聯繫，大約在25分鐘之間改變位置，連續拍攝。

第二階段——攝影棚內的拍攝

收集石頭再以著色，並將它們排列在傾斜的桌上。模特兒的臉再從切開的開口處伸出。

爲將焦距拉長至地平線，可使用較小光圈，長時間曝光。地平線以厚紙板繪出的形狀設置於石頭的後面。天空的照明是將四個閃光燈反射延伸至佈景上，使其看起來像柔和的黃昏氣氛。前景爲青色光，用面向背面裝置無光澤顏色的燈幕，使其自然柔和。模特兒的紅唇以一個聚光照明和繪製其上的面具來襯托。至於相當於直升機實景的天空部分，將黑色的天鵝絨固定於地平面上山的背後，使其保持黑暗。

拍攝以「光圈f32、2/3」、「快門1/60秒」來進行。

爲了接下來的合作作業，底片在持有人手中絕對禁止振動，以兩面膠帶固定。

第三階段——印相合成

此階段的重點是將在第一階段所做出的底片和第二階段所拍攝的底片重疊在未曝光的底片上。

取下張掛在佈景背後的天鵝絨，使用六個鎂光燈平均地照在後方白色的佈景上。除此之外的照明全部關

黑色天鵝絨背景

青綠色燈幕之鎢絲燈

圖2

繪有波浪形狀的背景

4×5相機
製造波浪的吹風機
反射用之鏡片

控光幕

圖1

反射用之半透鏡

圖3

模特兒　4×5相機　　反光板　　　　　　4×5相機

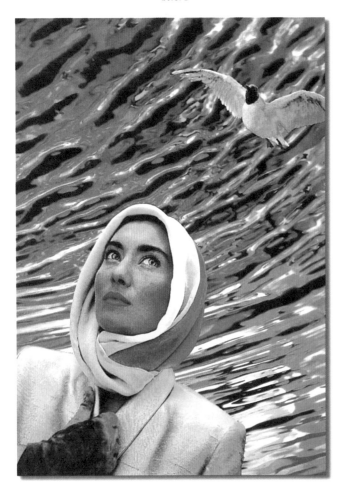

（1）攝影棚內的水面拍攝。在垂直立於水槽之反射面，貼上青綠色的波浪形狀，再使用直接照明。
（2）海鷗位置決定後，描繪於背景位置。
（3）使用半透鏡來翻拍，至於合成位。

掉，裝入持有人所印相的兩張膠片，以同樣的資料值拍攝。這一連串的工程，可將顯像完成的風景翻拍於佈景地平線上的部分，而創造出不可思議的世界。

3、4月的題目：波浪（Waves）

使用和半透鏡緊貼的面具，做成絲毫不差的合成畫面。將海鷗安置在畫面右上方，傾斜構圖的女性肖像。但是仔細一看，其背景完全是水面的反射，製造有如傾斜的天空的「超顯示」景色。

此作品是由以下四個階段在攝影棚中製作：

1.部分曝光：模特兒的形體。

2.部分曝光：海鷗。

3.攝影棚拍攝：水面。

4.化裝、正片的翻拍合成。

以Ris膠片製作面具。

第一階段——模特兒的部分曝光

以黑色天鵝絨為背景陪襯模特兒。為了現出柔和的天空色，照明主要使用鎢絲燈光。另外，在假想從水面反射的青綠色輪廓光上，安置了三個青綠色燈幕。拍攝時，將模特兒正確的位置描繪於焦點板上。拍攝鏡頭為SIRONA-N 150mm（光圈f32 2/3，快門1/30秒）。

第二階段——海鷗的部分曝光

海鷗同時曝光於第一階段的膠片上。

第三階段——水面的拍攝

將黑色紙片固定於水槽底部，主要給與水產生暗色深度和水面反射對比。另外，水槽背後做成反射用的鏡片，將繪成波浪形狀所貼的青綠色色紙立起，以四個鎂光燈和反光鏡照射。接下來，將鎢絲燈光置於水槽上，鏡片的波浪反射亮度。

為了表示波浪的黑色細部，將波紋狀的黑色紙板置於水面上以尼龍線系住。波浪則以吹風機吹出。拍攝鏡頭為SYMMAR-S 300mm（光圈f32，快門1/30秒）。

★以日為分割單位的書本式樣，尺寸是13×20cm，是一本稍稍厚一點的筆記型日曆。

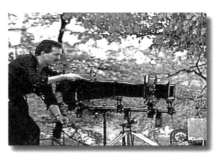

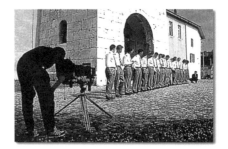

（1）選擇適當的位置將4×5相機架設完成。

（2）將女性模特兒的腳設定在警官的背後，儘可能的把右腳突出。

（3）為了少年和模特兒的腳清楚，使用較大的光圈縮短景深，再精密的調焦即可突顯出少年和模特兒的腳之效果。

第四階段——翻拍合成

並非將影像翻拍，而是將半透鏡置於鏡頭前，合成兩張底片。模特兒方面，在背照部分載上面具；水面方面，為模特兒和海鷗裝上面具，再裏外倒翻成為佈景。為使這兩張的位置完全配合在一起，需要很小心地密切合作。

拍攝鏡片為APO-SINARON 300mm（光圈f32，快門100/170秒），CC50G，CC50G濾光器。

5、6月的題目：驚奇（Surprise）

使用長鏡做野外拍攝，經過設計的小孩子的驚奇表情，即沒想到的「女性的腳從穿著制服的軍警隊伍中露出而破壞嚴禁制度」是這次拍攝的重點。特別是可愛的少年突然看到突出的腳，而出現驚愕的表情，並有臉部僵硬的有趣畫面。

此作品是在這次的月曆作品中沒有利用合成拍攝的作品，因此，拍攝過程全部在戶外進行。

焦點面精密地配合演出者是穿著瑞士警官制服的男士們、可愛的少年，然後是「不知羞恥」的腳模特兒。

為了表現縮短排成一列穿著制服的警官的遠近感，在拍攝上使用長焦點的APO RONAR 600mm鏡頭。

焦點面定在少年和女性鞋子的前端，正確地在平面上決定位置。然後，為了強調其效果，對於在焦點的前面或後面的所有景物，逐漸使其模糊。因此，用較大的光圈，縮短景物以強調主題，再使用放大鏡精密地檢查焦點面。

模特兒的位置設定在警官的背後，其場所因為可完全保住警官，右腳盡可能地向前伸出在畫面上。

此拍攝是在7月進行的，拍攝時間從下午到黃昏，柔和的太陽光線完全射進的條件最為適合，並且需要使用開放式的廣場。此季節瑞士也有反覆無常的天氣。

因此，預測天氣，並為了集合總數卅七名之多的工作人員及模特兒們的精力，實在是不簡單。

厚紙板製成之曼哈頓摩天樓　　　背景

棚內佈景道具

窗外的潛水夫

另行製作的報紙

集光照明燈
覆蓋青綠色玻璃紙

控光幕

美人魚模特兒

製作氣泡之壓縮機

4×5相機

圖1

圖2

4×5相機　　反射透鏡

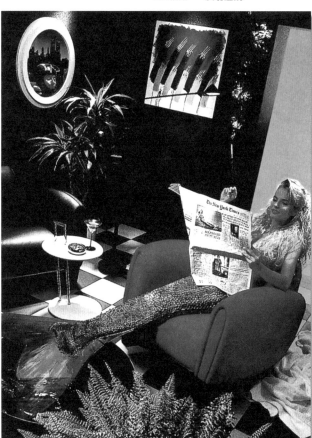

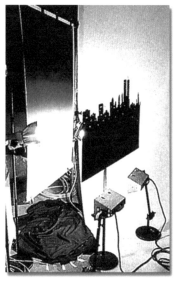

（1）佈景道具的全景。
（2）將人魚和煙草的前端位置描繪在調焦屏，做為水泡合成時的
起點。
（3）摩天樓的輪廓，挖空窗戶的部分並點亮。

　　拍攝時最辛苦的是決定隊伍的位置。因為僅僅在準備拍攝的時間內，他們的影子也會很快地移動，因此，在鏡頭的每個角度上，都需移動數公尺的位置。另外，因少年所拿的霜淇淋也設定在「半溶化」狀態下，因此也須不斷地更換。

　　拍攝是用柯達Echtachrome 100 PLUS，拍攝時，日光需要一點點的薄霧，因此裝上CC05Y濾光器，使其擁有讓人感覺溫暖的光線。曝光為「光圈f22 1/3」、「快門1/30秒」。

　　拍攝準備中，少數光量的變動是使用JINAI 6數位和係數2連續地檢查，使其進行順利。這雖然是題外話，但制服褲子的灰色為了和中等程度的灰色標準相同，也能使曝光設定很快偶然地進行。

7、8月的題目：美人魚

　　在包括佈景道具在內的一次曝光，正確地將決定位置的水泡雙重曝光，潛水夫在海岸發現人魚，並拍攝其照片。隔日，其照片刊載於紐約時報的第一版。而題目為：人魚住在布魯克林區的公寓嗎？寫著如此的調查報告。至於調查後，發現了紐約時報和正在某房間中讀著自己日記的女性。但是，越過其房間窗戶，有一位潛水員在那裏。

　　此作品由以下三個階段製成：

　　1.戶外拍攝海邊的人魚。

　　2.攝影棚內的拍攝：在布魯克林區的公寓中的人魚。

　　3.攝影棚內的拍攝：「氣泡」部分。

第一階段——海邊的人魚

　　讓裝有魚尾巴的模特兒在瑞士的湖畔擺姿勢，以中型照相機來拍攝「擺動的人魚」，將其照片和日記特別地貼在紐約時報的第一版上。

第二階段——攝影棚內佈景拍攝

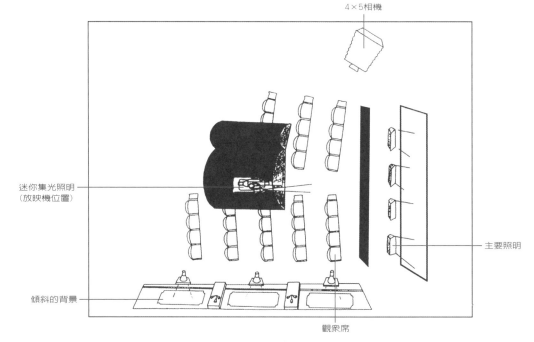

迷你集光照明
（放映機位置）

傾斜的背景

4×5相機

主要照明

觀衆席

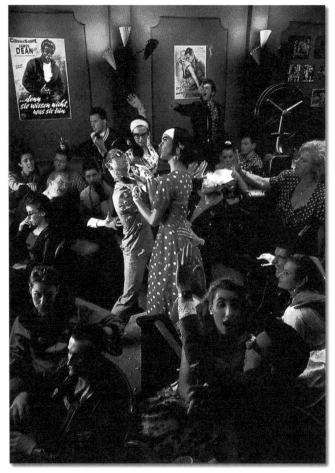

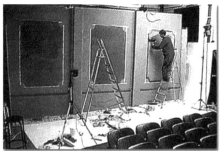

（1）貼有海報之側面的牆壁和柱子從開始到後面呈傾斜建造。
（2）佈景的照明用鎢絲燈泡光和閃光燈的混合光來進行。謹慎地調整使人不要碰撞到佈景。
（3）在舞台部分則另設置電燈光製照照明效果。

房間佈景的重點是可穿越窗戶，看見潛水夫和在晚霞中的曼哈頓摩天大樓輪廓。

曼哈頓摩天大樓的輪廓是從照片做成幻燈片，投影在厚紙板後依據形狀剪下，再立於暗青色的背景之前。前面用兩個點燈柔和地照射，後面也用兩個閃光燈照明。

而整體的照明是用16個閃光燈裝置在許多蜂巢式的燈罩裏。

作爲香煙煙霧使用的氣泡必須後來再曝光，因爲，人魚所拿的紙卷香煙前端的位置必須用紅色做記號，以便描繪在調焦板上，以確定在底片上的位置。

拍攝爲SIRONAR-N 180mm（光圈f32，快門1/30秒）。

第三階段——攝影棚內氣泡拍攝

爲了使氣泡看起來像紙卷香煙的煙霧，須製作數個有不同形狀的氣泡，將其放入水槽中拍攝，並選出最適合的一個。

水槽的背景保持黑暗，光源使用Honey comb grid上的集光照明，在佈景道具中，爲了讓背景的出入口（綠色）和門的邊框（青色）相合，所以用青色、綠色玻璃紙覆蓋在燈光上。

9、10月的題目：電影劇場
（Movie Theater）

分派所有參加拍攝的模特兒的角色，巧妙地演出有秩序的「騷動」。將「20世紀50年代瘋狂的人」的景象重現於現代，是這張照片的構想。這時的年輕人開始擁有力量，產生了與舊道德觀念不同的新道德觀念。

電影院正在上映受年輕人歡迎的青春明星的影片。上映時，擁有「新價值觀」的年輕人受電影刺激而情緒激動，與守舊道德的年輕人和停止上映的人，發生衝突然後產生騷動的景象。

給予每一個人角色扮演。此拍攝是在攝影棚內搭建

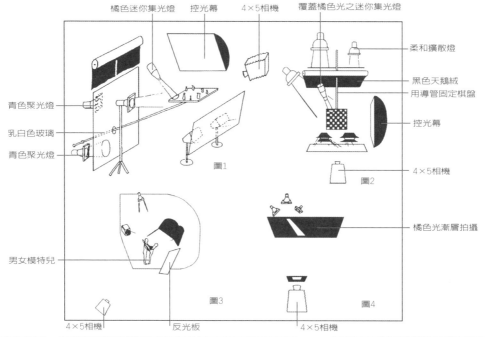

圖1 — 橘色迷你集光燈　控光幕　4×5相機　覆蓋橘色光之迷你集光燈　柔和擴散燈　黑色天鵝絨　用導管固定棋盤　控光幕　4×5相機　圖2

青色聚光燈　乳白色玻璃　青色聚光燈

圖3 — 男女模特兒　橘色光漸層拍攝　圖4

4×5相機　反光板　4×5相機

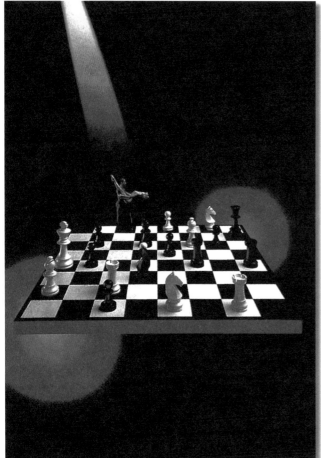

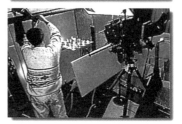

（1）人物的拍攝：將採光和顏色都做成和棋盤的影子相同狀況，削除掉最大限度時，

（2）再使用蛇腹鏡頭，遮光罩將多餘的光線遮掉。

（3）為使用一對實物大小的影子，將人物拍攝的縮小輪廓貼在隆起處。

（4）棋盤所拍攝的佈景道具，微妙地反射青色光。

佈景道具，集合了許多裝扮成20世紀50年代風格的年輕人來進行。為了使其有當時電影院的感覺，須有效利用鎢絲燈泡光和聚光照明的混合光的光影設計。為了從斜上方俯瞰觀眾席而設定照相機位置的角度，製作畫面深處的兩雙支柱並將與其連接的側壁傾斜。

影響拍攝完成的重點，是為眾多演出的模特兒本身做出和其場面相呼應的演技。因此，必須嚴密地製作出各分鏡來作印象的劇情說明，並給予每一個人在劇本中擔任的角色。因此，即使是在畫面角落的模特兒，也不會在臉部表情上做出不協調、不自然的動作。

雖然是一些細微的事，但為了做出更好的氣氛，讓一個模特兒吹出香煙的煙霧，讓光線清楚地突顯。

曝光之際，因為使用金鎢絲燈和些許光線不足，因此將照明和混合光的效果試拍工作，以不加入模特兒來進行。

主要的景明設定在畫面左側上映螢幕的位置。

拍攝資料為SIRONARS-N150mm鏡頭（光圈f32，快門1/2秒）。

11、12月的題目：西洋棋（Chess）

以十分精練之分鏡頭為基礎，用複雜的四次曝光所拍攝的作品浮在宇宙中的棋盤。在其中一個格子中，白色的女王和黑色國王騎士模樣的男女組合站立著。

這樣，表現古典戰爭遊戲的西洋棋，一轉而成為理解性的描寫變化的景物。

此作品經過以下四個過程而合成製作：

1.部分曝光：以橘色光照射在棋盤上所拍攝的一對人物。

2.部分曝光：西洋棋盤。

3.部分曝光：為西洋棋騎士的人類。

4.部分曝光：圓柱形的橘色光。

使佈景道具和實際拍攝的光一致。

第一階段——西洋棋盤和影子的拍攝

假想西洋棋盤在黑暗的空中飛舞，必須將置於照相機看不見的位置的導管固定。

此階段的作業爲將一對與眞人一樣大的人物加在西洋棋盤（50cm×50cm）的左右。

首先，使用其偏色片來拍攝一對影子。將其縮小約至1cm後，以黏薄片貼上橘色薄片，裝置迷你集光照明，並投射於西洋棋盤上拍攝。棋盤整體的照明是將柔和的擴散光從右上部和正前方照射。另外，背景用天鵝絨覆蓋。

拍攝資料爲SYMMAR-S 135mm（光圈f32 2/3，快門1/30）。

第二階段——西洋棋盤的部分曝光

在第一階段的底片上添加兩個青色光輝。其做法是在棋盤背後隔著乳白色玻璃，擺置兩個青色聚光照明燈，直接投射在玻璃板上所產生的效果。

第三階段——一對影子的拍攝

使用和拍攝西洋棋盤狀態相同的照明，光線將男女人物曝光於同一張底片之上。而爲了不使多餘之光線曝光於底片上，要以鵝絨爲背景，使底片不能感光。也可以充分地使用蛇腹鏡頭遮光罩來拍攝（開口部分1cm×1.5cm）。鏡頭爲SINARON-W75mm（光圈f22，快門1/30秒）。

第四階段——橘色光的拍攝

光源以有Honey comb grid和橘色光螢幕的三個閃光燈，由上到下以漸層法調整。

此光源和西洋棋盤的位置配合在作品的合成過程中，需要有高度的精密技巧。鏡片爲SYMMAR-S300mm（光圈f32 1/3，1/30秒）。

另外，爲了透過氣泡讓許多光線照射，浮上水面，氣泡於是在槽底部安置兩面透鏡，以反射聚光照明，使氣泡產生氣色。綠色的光是爲了顯出氣泡稍微的流動（模糊煙霧感）效果，所以用B快門來拍攝。

設計新焦點

結合藝術與創意的視覺文化

展現有效的視覺占有率

完全抓住 *eの* 視綫

總 經 銷 紅螞蟻圖書有限公司

台北市內湖區舊宗路二段121巷28號4F

E-mail：red0511@ms51.hinet.net

TEL：(02)2795-3656（代表號）

FAX：(02)2795-4100

郵撥帳號 16046211 紅螞蟻圖書有限公司

國家圖書館出版品　預行編目資料

設計VS.月曆 / 李天來編著.

-- 初版 --　台北市：紅蕃薯文化

紅螞蟻圖書發行，2004〔民93〕

面　　　公分　--（抓住你的視線-5）

ISBN　986-80518-4-3（平裝）

1.美術工藝-設計

964　　　　　　　　　　　93013761

設計VS月曆

作者　李天來

發行人　賴秀珍

執行編輯　翁富美

美術設計　翁富美、陳書欣

校對　顧海娟、高雲

製版　卡樂電腦製版有限公司

印刷　卡騰彩色印刷有限公司

出版者　紅蕃薯文化事業有限公司

總經銷　紅螞蟻圖書有限公司

台北市內湖區舊宗路二段121巷28號4F

E-mail:red0511@ms51.hinet.net

TEL:(02)2795-3656(代表號)

FAX:(02)2795-4100

郵撥帳號　16046211　紅螞蟻圖書有限公司

法律顧問　憲騰法律事務所　許晏賓 律師

一版一刷　2005年1月

定價　NT$ 550元

ISBN　986-80518-4-3　　　　Printed in Taiwan